# 透視

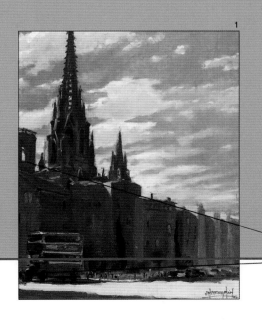

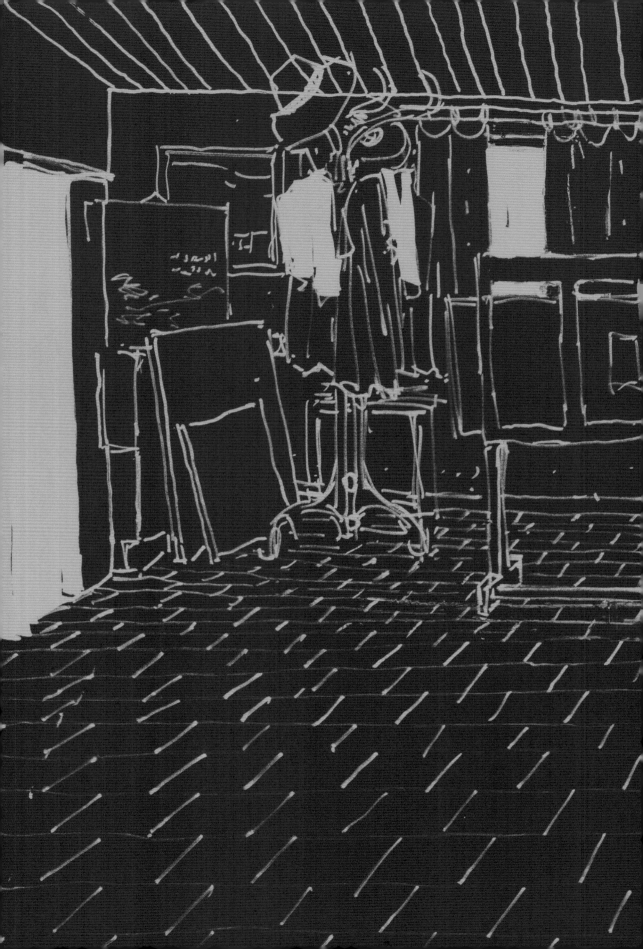

# 透視

José M. Parramón 著

吳欣潔　譯　　林昌德　校訂

# 目錄

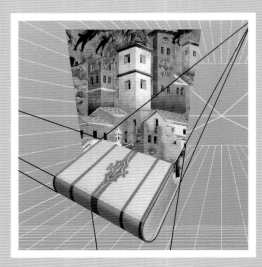

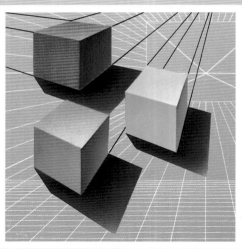

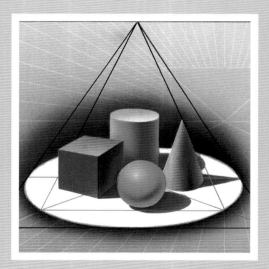

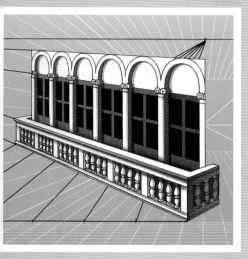

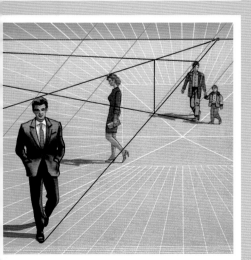

圖1. （第1頁）荷西・帕拉蒙，《巴塞隆納大教堂區》(*Barrio de la Catedral de Barcelona*)，私人收藏。一個從藝術觀點來看的透視圖範例。

圖2. （第2和3頁）帕拉蒙，《我工作室的透視法草圖》(*Apunte de perspectiva en mi estudio*)。正片鋼筆畫。

圖3. 帕拉蒙，《聖米格爾的澡堂》(*Los baños de San Miguel*)，私人收藏，巴塞隆納。除了向消失點上聚集的房屋稜線和形狀外，還必須處理陰影和人物部分之透視法，這些主題在本書中會陸續討論到。

圖4. 帕拉蒙，《巴塞隆納的漁人碼頭》(*Muelle de pescadores de Barcelona*)，私人收藏。在這個透視圖範例中，藉由顏色和對比來確定前、中、後三景的氣氛影響，充分地表現出三度空間的景深。

圖5. 帕拉蒙，《鄉村街道》(*Calle de pueblo*)，私人收藏。圖中的街道有兩個斜面，這是在考慮到兩個消失點時的必備要素。這點在本書中也會看到。

3

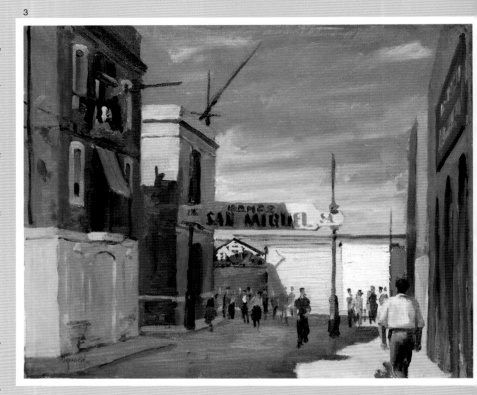

4

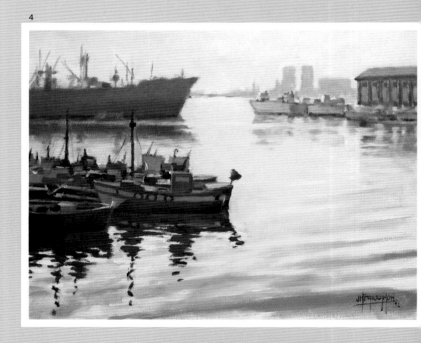

# 前言

我很清楚這本書的內容對一位優秀的習畫者來說是危險的，因為這對他的藝術培養會產生不好的影響。我所說的危險在於這位藝術愛好者——可能就是你本身——熱中學習透視法因而喪失不用事前描繪就直接作畫的能力，並且依賴尺、直角尺、三角板及圓規等工具，追求驅向消失點和地平線上之所有線條的位置及其精確性。這樣注重透視法的結果將是非常可怕的，因為你會忘了表達、顏色運用、特別是任畫筆隨意揮灑及自發性的重要；然而有這種憑感覺直接下筆的意圖——只要能完成一幅完美且獨一無二的畫，甚至就可允許任何包括透視法在內的繪畫技巧出現缺點和錯誤！

至於這種包含錯誤的畫法，梵谷 (Van Gogh) 曾在給他弟弟狄奧 (Theo) 的信中提到：「告訴謝瑞 (Serret)，如果我的畫太過完美精確是會令我自己覺得洩氣的，我不想追求刻板式的正確，我渴望

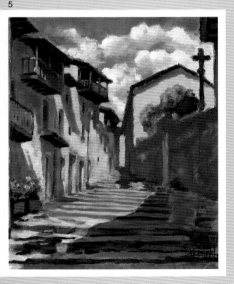

5

的是追求那些所謂的不準確、不規則且能反映出那些在現實中的變化，我的目的就在於脫離假象，更明白的說就是希望能呈現出比表面的事實更多的真實。」由此，我已點出整本書中的重點，希望讀者你能以目測、憑感覺並抬起手來畫出立方體、圓、圓柱、馬賽克 (mosaic) 和建築物的透視圖，就如同達文西 (Leonardo da Vinci) 的建議，他鼓勵藝術家們要學習以目測來描繪透視圖；或像米開蘭基羅曾在他書中明確表示「眼睛擁有許多的經驗，雖然只是簡單的一個注視，沒有太多的角度、線條或距離，卻足以引導你的手去畫出所有看到的景物……但還是要以透視法為出發點」。這段話最後的畫線部分是我補充上去的。因為我認為米開蘭基羅的話加上末了的條件句，已總結了所有我能告訴你有關如何正確應用你的透視法知識，並且若能如我所希望，這本書的內容將有助於充實你的專業知識。總而言之，這裡所討論的就是：

　　以目測描繪作畫，但要牢記透視
　　法的靈活應用。

要耐心地學習，並須求徹底的融會貫通；因為讀這本書的目的不只是將內容背起來而已，還需不斷的練習以求明瞭。我建議你在唸的同時準備好紙筆以便隨時臨摹；而且要分階段性逐步地做起，不要急躁也不可間斷，把它當成一門不需考試的學科，但你還是應該撥出一天較空閒的時間專心學習以透視法作畫。

荷西·帕拉蒙
(José M. Parramón)

這樣嚴肅的主題和插圖很有可能讓你認為第一章的內容是很冗長囉唆，也就是說是屬於那種學術性的、說教的，會使最有準備的讀者也覺得枯燥無味的文章。但事實不是如此，這裡所談到的歷史只是為了要闡明透視法的演進、發現及改良，由此你可以遵循這個過程，分配學習時間，從入門開始逐步研讀透視法的基本原理、理論和實踐。不用再多說了，我們開始進入主題吧！

歷史淵源

# 認識歷史之前……

在開始解釋透視法的演進以及參與發明它的人物和藝術家之前，我必須要先介紹透視法的一些常用語彙，例如消失點、地平線、基線、圖像平面等等。因此我認為

在認識歷史之前必需要對透視法的基本原理做個概括介紹。

這個簡短的摘要將闡釋語彙的定義及其所處位置。

## 地平線 (HL)

這是條虛構的線。注意：當我們凝視前方時，這條線就位在與我們眼睛等高的位置。你可以在海邊看到這個定義最明顯的例子：就是那條分隔水和天空的界線。不管你是站著或坐著，看到的都是同一條線，只是當你蹲下時，地平線才會隨著下降（圖6和7）；相反地，如果你站在岩石上，那麼這條地平線也就跟著上升了（圖8）。當然你所選擇描繪的景物可以在這條線的下方或上方，此外也可能處在圖畫範圍之內或之外（圖10至12）；除此之外，當然還要知道這些線是代表什麼意義、會在哪裡出現以及有什麼用途。

## 消失點 (VP)

消失點永遠位於地平線上，而且它的作用是讓透視圖依據一個或兩個消失點，將物體的平行和垂直線，還有傾斜線都

圖6至8. 地平線是當我們注視前方時，在我們面前與眼睛等高的一條虛構的線。線上有一系列的點，物體的不同線條和形狀的消失點都齊集向地平線。地平線最明顯的例子就是在海邊那條分隔水和天空的界線（圖6），要注意的是當你蹲下時地平線也會跟著下降（圖7）；而當你站在凸出的岩石上地平線也隨著上升（圖8）。

6
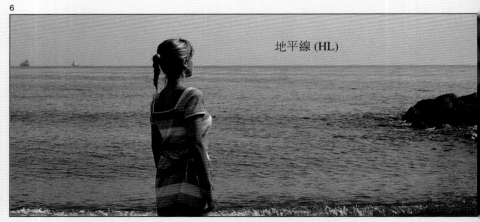
地平線 (HL)

7
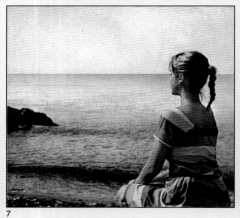

8
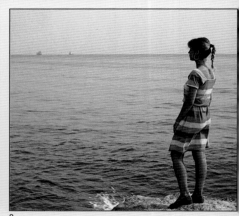

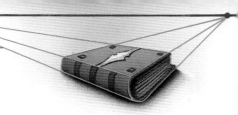

集合在地平線上。這樣的解釋可能有點模糊，但請看下列圖中單一透視圖的範例：在圖 9 中我們複製了這張火車站的鐵軌圖，從圖中可以看到鐵軌線全部向位於地平線上的消失點集合。

綜合前面所述，我們可以談論透視圖的三種形式：

單一消失點的平行透視法（圖 13A）
兩個消失點的成角透視法（圖 13B）
三個消失點的高空透視法（圖 13C）

圖 9. 消失點 (VP) 是將垂直於水平線的平行線集合在地平線上的要素，如本圖所見。或聚集相對於水平線的傾斜線。

圖 10 至 12. 地平線可以位在物體的上方或下方，甚至於在圖畫範圍之外。

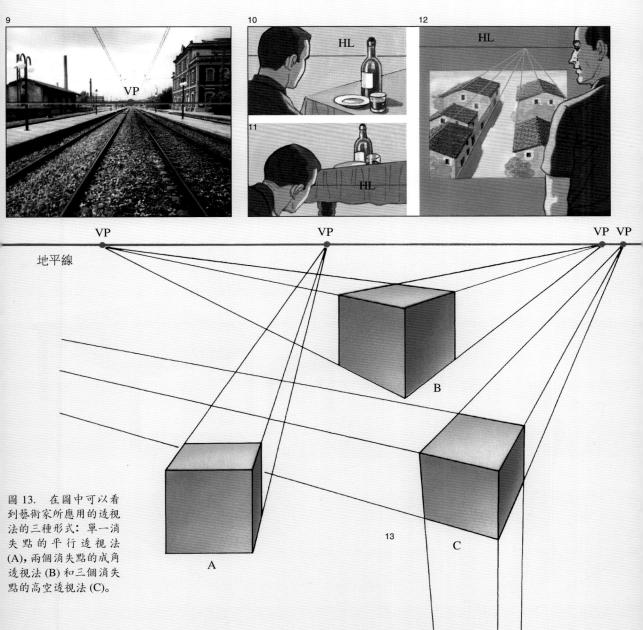

圖 13. 在圖中可以看到藝術家所應用的透視法的三種形式：單一消失點的平行透視法 (A)，兩個消失點的成角透視法 (B) 和三個消失點的高空透視法 (C)。

# 有關透視法的一些知識

現在我們要進入問題的核心以便認識構成一幅透視圖的所有要素。請仔細觀察下面的透視簡圖，圖中標出了各要素的相關位置並有詳細的說明：

在圖 14 可以看到決定一幅透視圖像的所有要素。

畫者站在所要描繪的對象之前，在介於他和主題之間先勾勒出一幅假想圖畫，在畫中標明物體的位置及它的大小：這就是所謂的圖像平面 (SP)，這個基本要素可以是正方形或長方形，並且要和畫者所用的畫紙或畫布的形式與大小相配合。十五世紀時，有名的建築師阿貝提 (Alberti) 發現了這個當時被他稱為是紗簾的要素，因為那是一個透明的平面，透過它可看到所要描繪的對象。達文西將阿貝提的紗簾視為一扇窗戶，因為它把所描繪的主題都框在一個畫面裡。在平視前方與眼睛等高處，畫者確定地平線 (HL) 的高度，就是你在畫面中看到的紅色線。通常畫家在畫紙或畫布上作畫時都會描繪出這條地平線。

在畫面底部出現的是地面 (GP) 和基線 (GL)，也就是畫者站立及物體放置的地平面。由此可推知，從基線到地平線的距離剛好等於從地面到我們眼睛的距離。總之，基線是用來分割深度空間的要素，有關這部分稍後我們會討論到。在地平線的中心你可以看到消失點 (VP)。這幅圖中只有一個消失點，因為畫者是以平行透視法來凝視物體的。在此也順便提到視點 (PV)，它是我們眼睛的位置點。當視點也對應在畫面上時它會與消失點重疊，但這種情形只發生在單一的平行透視法中。

最後請注意，在簡圖中畫者的眼睛觀察物體就如同照相機在獵取影像一般，這是因為構成物體形狀和顏色的光線同樣進入並聚集在眼睛或鏡頭裡。

圖 14. 決定一幅透視圖所有要素的簡圖。畫者站在物體之前想像他面前有一個畫面，並確定視點同時也是消失點的位置，這兩點都在與他視線等高的地平線上（紅線）。最後注意在畫面底部的是地面及基線。

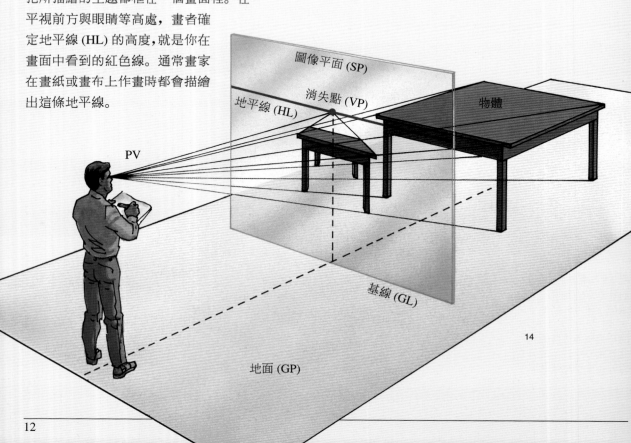

圖像平面 (SP)

消失點 (VP)

地平線 (HL)

物體

PV

基線 (GL)

地面 (GP)

14

## 圖 16：對角線消失點 (DVP)

這是一個附屬消失點，畫者用它來描繪重複且向水平線消失的形狀，例如馬賽克中的方塊、一行樹、圓柱還有迴廊的拱門等等。在平行透視圖中標出對角線消失點的正確公式是在地平線上的消失點兩端分別複製對角線消失點，而這兩個點到消失點之距離要等於畫者與消失點之距離 (A–A–A)。

有關這些基本要素的應用我們會再做深入的討論。現在我們暫時放下這個主題，改讓讀者你走入歷史中，以便了解誰、在何處以及如何開始將透視法應用在繪圖之上。

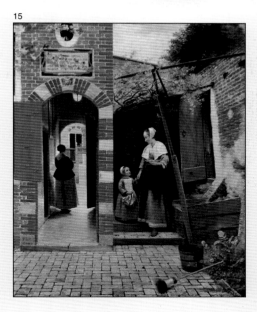

15

圖 15. 彼得·荷克 (Pieter de Hooch)，《臺夫特中庭的保姆與小孩》(Sirvienta y niña en un patio de Delft)，國家畫廊，倫敦。這幅畫完成於 1659 年，當時的畫家還無法克服單一平行透視法，但觀察這幅畫的走廊，特別是馬賽克的磚塊部分，作者已能靈活地應用單一平行透視法。

圖 16. 對角線消失點簡圖，它被用來確定重複並且向地平面消失的形狀之間的距離，例如馬賽克、鐵道上的枕木，一行柱子或是等距的樹等等。

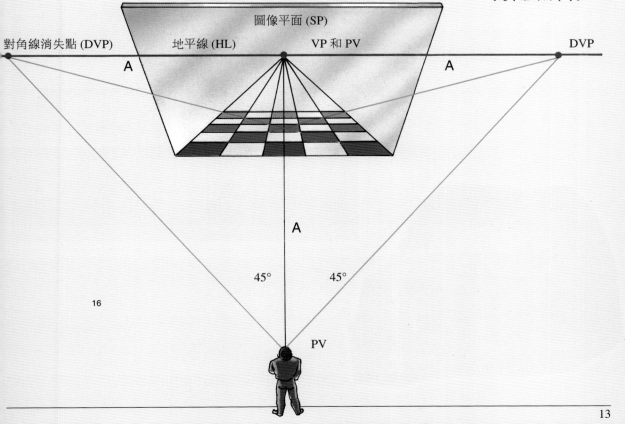

圖像平面 (SP)

對角線消失點 (DVP)　　地平線 (HL)　　　VP 和 PV　　　　　　DVP

A　　　　　　　　　　　　　　　　　　A

A

45°　　45°

16

PV

# 埃及，希臘，羅馬

古代的藝術家們不知道什麼是透視法。在蘇美 (Sumer)，埃及或是在美索不達米亞都可以看到有關人物、動物和植物的圖畫，有時甚至畫得栩栩如生，例如埃及的動物畫像。但為了避免做深度的表現，這些繪畫都是以側面圖畫成（圖17），而那些文藝復興之前的藝術家們就如同是今日的孩童般，不認識透視法。兩千年後，羅馬建築師維特魯維亞（Vitrubio，生於西元前一世紀）認為是希臘哲學家德謨克里脫（Demócrito，生於西元前 460 年）和亞拿薩哥拉斯（Anaxágoras，生於西元前 500 年）發表了第一篇有關透視法的論述：一旦確定了中心點之後，所有的線條都必須集合在視覺光束的投影點上，就像在大自然中所發生的情形一樣，如此一來便會產生遠近的效果。兩百年後，一位以歐幾里德幾何學聞名的希臘數學家歐幾里德 (Euclid) 寫了一本關於光學的專著，書中確立我們的視覺影像是由從不同方向射入眼睛而形成的圓錐體光束所構成。由於這些理論的出現，我們可以看到希臘及稍後的羅馬在透視法的直覺應用（圖 18 和 19）。但不幸地，羅馬帝國的衰落與滅亡將西方推進中世紀的黑暗時期，因而阻礙了藝術的發展近千年。

17

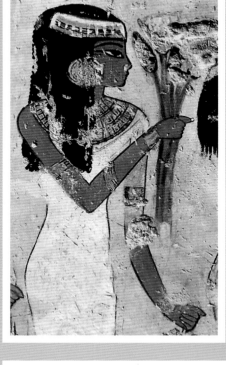

圖 17.《手握一束花的年輕女子》(Joven llevando un ramo de flores)，美那的墳墓 (Tumba de Menna)，底比斯 (Tebas)。埃及的藝術中並不存在截面圖，在這些圖像中頭部都是以側面出現而身體則以正面畫成，並且不重視光線及陰影的運用及表現。在動物圖畫中，量方面已得到很好的表現，但沒有截面；他們總是表現身體的側面而忽略透視法。

18

19

圖 18 和 19.《宮殿前的悲劇景象》(Escena de tragedia delante de un palacio)，來自大蘭多 (Tarento) 的希臘畫，西元前四世紀中葉，瓦格納 (Martin von Wagner) 博物館，符茲堡 (Wurzbourg)；和來自波克里雷 (Boscoreale) 的《牆壁裝飾》(Decoración mural)，時間約在西元前二世紀，國立博物館，那不勒斯 (Nápoles)。希臘人和羅馬人用直覺觀察來表現透視法，可能是受德謨克里脫、亞拿薩哥拉斯和歐幾里德等人的影響。

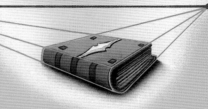

# 喬托，羅倫傑提

20

21

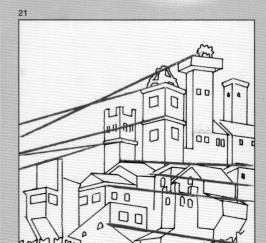

十五世紀時，佛羅倫斯有一群追隨喬托 (Giotto, 1266–1337) 的藝術家開始一種不同的繪畫方法；根據畫家瓦薩利 (Vasari) 在 1568 年出版的《藝術家列傳》(*The Life of Artists*) 中提到：「喬托已完全摒棄拜占庭式粗糙、不細緻的表現手法，並使寫實主義和優良的繪畫藝術重現。」喬托是第一位以自覺方式嘗試將透視法應用在畫作上的藝術家，他強調所有線條必須集合在投影點上，就像在大自然中所發生的情形一樣 (圖 20 和 21)。

羅倫傑提 (Lorenzetti, 1306–1345) 是喬托最忠實的信徒。西那 (Siena) 市政府委託他畫一幅《在城市與鄉村的好政府影響》，這裡我們擷取畫的局部 (圖 22)。在畫中羅倫傑提表達了對體現透視法的興趣及能力……但還是以一種直覺觀察的方式來作畫，這種情形一直持續到文藝復興運動的來臨。

22

圖 20 和 21. 喬托，《亞勒索的魔鬼驅逐》(*La expulsión de los diablos de Arezzo*) (局部)，亞西西 (Asís)。喬托是個寫實改革者，他反對世俗的拜占庭式繪畫，並在畫中引用透視法。

圖 22. 羅倫傑提，《在城市與鄉村的好政府影響》(*Efectos del buen gobierno en la ciudad y el campo*) (局部)，西那市政府。透視法出現在繪畫藝術中的另一個範例。

# 布魯涅里斯基，唐那太羅，馬薩其奧

布魯涅里斯基 (Brunelleschi, 1377–1446) 是位建築師，但在他年輕時也是位有名的雕塑家及畫家；唐那太羅 (Donatello, 1386–1466) 是雕刻家，而馬薩其奧 (Masaccio, 1401–1428) 則是畫家。

這三位藝術家都來自佛羅倫斯；馬薩其奧出生在距佛羅倫斯 50 公里遠的聖喬凡尼·瓦沙爾諾 (San Giovanni Valdarno)；但在 1418 年也就是他十八歲那年搬到佛羅倫斯定居。兩年後布魯涅里斯基四十四歲，當時他正在畫佛羅倫斯教堂的大圓頂平面圖，在這期間比他小九歲的唐那太羅幾乎每天都去拜訪他。根據瓦薩利的記載，他們兩人是非常好的朋友而且「喜歡聚在一起聊天、評論藝術」。當他們認識馬薩其奧並了解他的繪畫手法後，就邀請他加入他們兩人的聚會。

這三人共同創造了一個新的藝術：文藝復興時期的藝術。

23

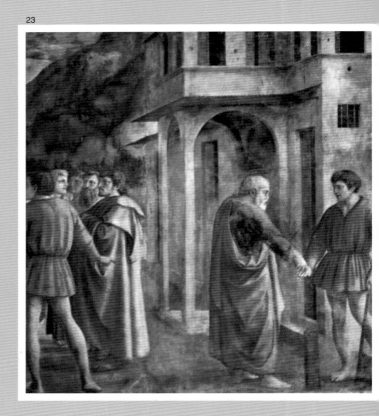

24

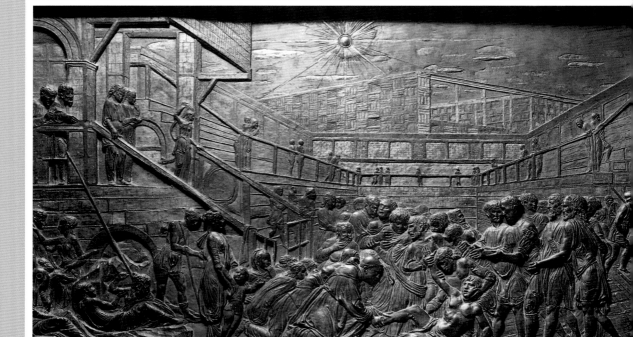

25

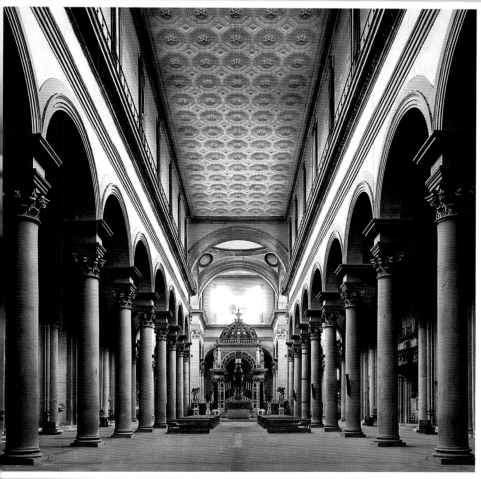

其實當時的建築還停留在哥德式風格，雕刻只局限在模仿古典雕塑藝術的主題，而繪畫也還沒超越喬托的自然主義。布魯涅里斯基引進了羅馬古典建築學中的圓柱、塔頂還有裝飾線條；唐那太羅對希臘羅馬雕塑的復興有很大的貢獻；而馬薩其奧則確定了瓦薩利所稱相對於喬托手法的第二種風格，這種創作風格對臉部和服裝上立體的表現有更好的解決方法，也就是有一種更完美的主題及色彩構圖。除此之外，他還引用了由布魯涅里斯基所創的數學性透視法，關於這部分我們在下頁中會提到。

馬薩其奧、唐那太羅和布魯涅里斯基這三位天才型藝術家，因為他們在繪畫、雕塑及建築等方面的革新而促進了一個新藝術的誕生：文藝復興。

圖 23. （前頁）馬薩其奧，《貢賦》(*El tributo*)（局部），在佛羅倫斯卡門 (Carmen) 教堂布蘭卡西神殿 (Capilla Brancacci) 的壁畫。

圖 24. 唐那太羅，《聖安東尼歐聖壇的浮雕》(*Relieve del altar de San Antonio*)，聖安東尼歐大教堂 (Basílica de San Antonio)，帕度亞 (Padua)。

圖 25. 布魯涅里斯基，聖斯比里多教堂的中殿，佛羅倫斯。

# 布魯涅里斯基——透視法發明人

西元 1420 年，布魯涅里斯基，這位十五世紀最有名的建築師開始研究佛羅倫斯大教堂的圓頂建築（圖 26）並發明出一套有效的方法，那就是以一幅平面圖和正視圖開始，兩者平行線的相交就可以畫出一幅完美的透視圖（次頁的圖 28）；此外，布魯涅里斯基也建立了三個基本要素的用法：**平面圖，正面圖和側面圖**（圖 29）。這個發現使他確定了平行透視圖中的主要視點或稱消失點；而只要在平行透視圖上加一條地平線，就可變成如示範圖示那樣。為了證實他的發明，他對著鏡子作畫……根據傳記作者馬內提 (Manetti) 所述：「為了證明他的透視法，他從佛羅倫斯大教堂的正廳內部向外望，在一個約 30 公分大小的正方形畫板上畫下聖喬凡尼 (Saint Giovanni) 廣場，結果這樣所繪出的畫非常精確，就連纖細畫畫家也不可能畫得更完美。他放置擦亮的銀器照著天空以便反射天空及雲彩（……）。當完成整幅畫時，他在與他自己的視線和中心視點一致的中央位置挖了一個洞。這個洞在圖畫的正面大約是扁豆般大小，以圓錐狀向後逐漸變大直到有金幣直徑的大小為止。布魯涅里斯基提示那些想看圖的人從洞口較大處開始觀察，要在一手拿畫的同時，另手握住與眼睛等高的鏡子，這樣可以

使畫反射在鏡子上（圖 27），如此一來觀眾會認為所看到的景象是真實的。」瓦薩利雖然沒有提及這個實驗，但很肯定這幅畫的描繪手法，他說：「透視法的發明對布魯涅里斯基來說是如此令人滿意，以至於他能匆促畫出聖喬凡尼廣場，並展現出讓整片黑白大理石板向教堂匯集的宏觀之美。」瓦薩利的話肯定了布魯涅里斯基具有將馬賽克描繪成透視圖的能力。

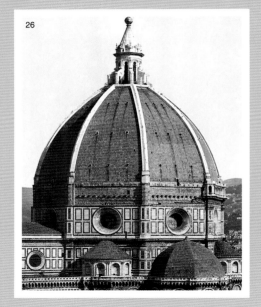

圖 28. 布魯涅里斯基的發明基本上在於呈現一幅圖像的平面及正視圖，並且透過平行線的相交將此圖像畫成透視圖。

圖 29. 按照前面的公式，布魯涅里斯基確立了平面圖、正面圖和側面圖等法則。

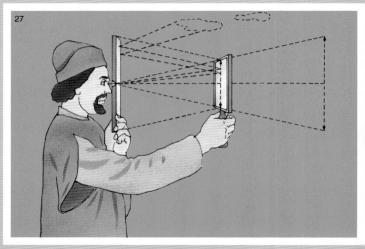

圖 26. 布魯涅里斯基，佛羅倫斯大教堂圓頂。這個著名的大圓頂被一些評論家認為是文藝復興時期的象徵及代表人本主義的作品之一。

圖 27. 布魯涅里斯基對他的發明做了一個視覺證明，他畫了一幅圖並透過圖畫反面的洞口看反射在鏡子上的圖像，如此可覺察到向中心視點集中之平行線的消失點。

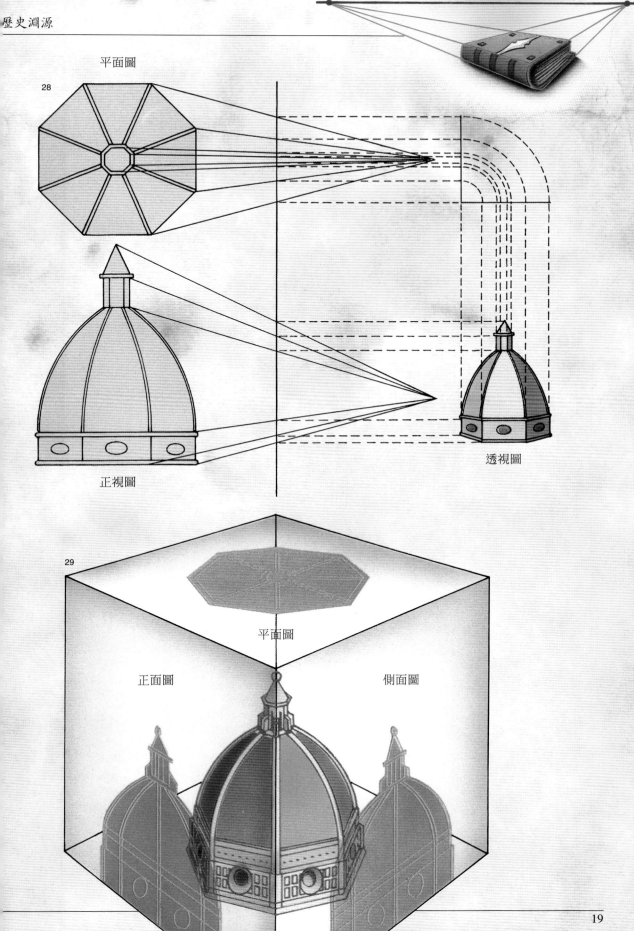

平面圖

28

正視圖

透視圖

29

平面圖

正面圖　　　　　　側面圖

# 馬薩其奧

當布魯涅里斯基認識當時只有二十歲的馬薩其奧時已看出他的藝術天分，因此不僅對他獻出友誼更與他分享自己的雄心與創作。可以肯定的是，和唐那太羅一樣，馬薩其奧是那些首先知道透視法發明的人之一；而所有的歷史學者也都一致確定，當馬薩其奧在佛羅倫斯聖瑪莉亞‧諾維拉 (Santa María Novella) 教堂描繪《三位一體》壁畫 (*La Trinidad*，圖30) 的結構與透視圖時，布魯涅里斯基曾幫過他。馬薩其奧以平行透視法畫《三位一體》，因為這是當時大家唯一熟知的透視法則。從 1426 至 1428 長達兩年的時間裡，他分二十五次逐步完成這幅壁畫。這一點也不誇張，如果我們考慮到：首先，這幅壁畫約有 10 英尺高；第二，壁畫是種新的創作；第三，為了得到完美的作品，馬薩其奧必須描繪許多圖像、結構以及透視法的習作。

《三位一體》的透視圖明顯反映了布魯涅里斯基式的莊嚴建築以及屋頂的難度處理。關於屋頂，瓦薩利說：「除了圖像之外，最美的部分就是拱形圓頂，一個以鑲板分割所描繪而成的仰角透視解析圖（圖31）；這幅精緻的透視圖看起來就像是立體圖一般。」

《三位一體》壁畫引發了許多藝術家對透視法的熱愛。其中之一就是馬薩其奧的學生馬索利諾 (Masolino)，他在這幅壁畫中（圖32和33）大膽地將一排圓柱和拱門用透視法表現出來，也就是說解決了深度空間分割的問題，而我們接著將提到的阿貝提對這個問題也做了很好的處理。

圖 32 和 33. 馬索利諾，《海洛德斯的盛宴》(*El banquete de Herodes*)（局部），歐羅納 (Olona) 的聖洗堂，卡斯提里奧內 (Castiglione)。馬索利諾雖然比馬薩其奧年長，但他是後者的學生。他從老師處領悟了透視法的知識，特別是深度空間分割的原理。

30

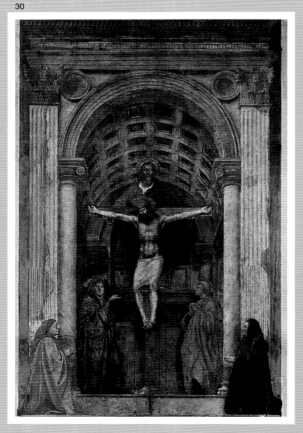

圖 30 和 31. 馬薩其奧，《三位一體》，聖瑪莉亞‧諾維拉教堂，佛羅倫斯。馬薩其奧在畫這幅壁畫時，有關透視法的應用方面他得到了布魯涅里斯基的協助。《三位一體》被認為是文藝復興初期最具代表性的作品。

31

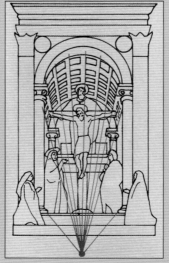

33

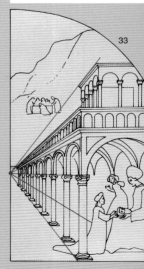

# 里昂‧巴伯帝斯達‧阿貝提

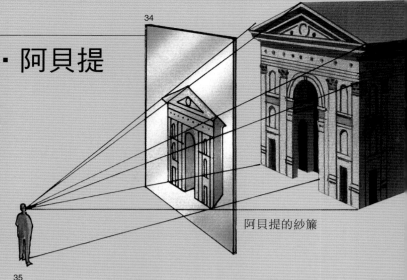

阿貝提的紗簾

阿貝提 (Leon Baptista Alberti, 1404–1472) 是著名的建築師，同時也是布魯涅里斯基作品的傳人，此外他還是個寫書、創作劇本、作曲、畫畫，並且研讀物理及數學的博學之士。

他在三十二歲那年寫成《論繪畫》(Della Pittura) 一書獻給他的老師及朋友布魯涅里斯基，這是第一本詳述透視法則的教科書。

這本書是給製圖者與畫家專用的，在書中阿貝提解釋畫家應透過一層假想的紗簾（也就是我們所說的圖像平面）來看圖，這樣一來，當從物體延伸到觀察者眼睛裡的光線穿過紗簾時，就會把物體描繪在上面（圖 34）。

此外，阿貝提在他書中確立了一個公式，這個公式可以自動估計景深中重複的形體彼此間的距離。例如在我們正視迴廊時，不同圓柱之間應該有什麼樣的距離（圖 35）？或者是當我們描繪馬賽克時，在一排排方塊之間應該有什麼樣的距離？

因為當時的藝術家仍然停留在以目測距離或用很複雜的計算方法……這些方法乍看之下似乎都是正確的（圖 36），但在描繪嵌畫的對角線時就證明了這些應用方法都是不正確的，因為所畫成的對角線不是直線而是彎曲的線（圖 37）。阿貝提應用他的公式來解決這個問題，關於這個公式我會在下頁中說明。

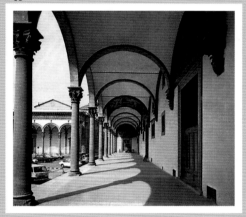

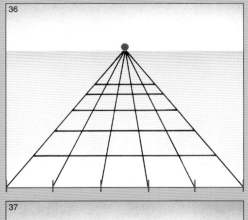

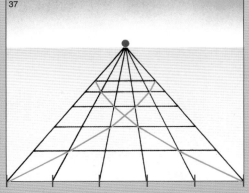

圖 34. 阿貝提，《聖安德烈斯教堂》(Iglesia de San Andrés)（理想化的圖），曼多 (Mantua)。阿貝提寫了第一本有關透視法的書，書名是《論繪畫》。在這本書中作者提出了一個觀念，那就是畫者必須透過一個透明的表面來看影像，而這個他稱為紗簾的透明表面也就是現在通稱的圖像平面。

圖 35. 布魯涅里斯基，聖嬰醫院的柱廊 (Pórtico del Hospital de los Inocentes)，佛羅倫斯。面對這樣的建築物，加上連續的柱廊及等距的圓柱，當時的藝術家會問：用什麼方法可以將這些形式與空間正確地描繪成透視圖？

圖 36 和 37. 為了解決難題，當時的畫家描繪方格子或馬賽克，並用複雜的公式來計算空間……乍看之下似乎是正確的（圖 36），但它無法通過對角線的測驗（圖 37），因為對角線不能夠是彎曲或變形的。

# 阿貝提的公式

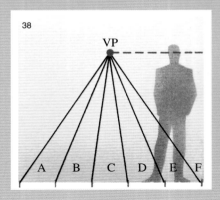

在開始解釋阿貝提公式之前，我必須強調不管是布魯涅里斯基或是阿貝提都不曾提到地平線，雖然兩人已算出主點——也就是消失點的位置——「在與一個人的身高相符合的三條手臂之高度」；而實際上這和在地平線上標出主點的道理是一樣的。地平線的概念約在 1505 年時第一次出現，也就是在阿貝提的書出版後七十年。

圖 38. 那些與阿貝提同時期的藝術家們並不認識地平線，但已懂得在與一個人的身高相等位置標出消失點。

圖 39 和 40. 阿貝提的公式在於複製馬賽克的空間，重複所有磁磚的位置（圖 40 A′, B′ C′, D′ 等），豎立紗簾側面圖並且在等距處（圖 40 A–A）確定視點 (PV)。

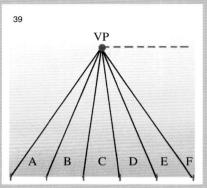

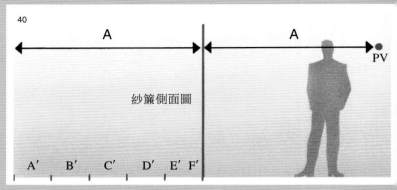

紗簾側面圖

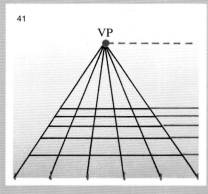

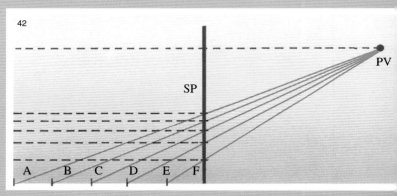

圖 41 和 42. 接下來阿貝提連接一系列的斜線（藍線）到馬賽克中的各點 A, B, C, D；當這些斜線穿越紗簾或圖像平面時可確定（紅色的地平線）方塊間的深度空間。

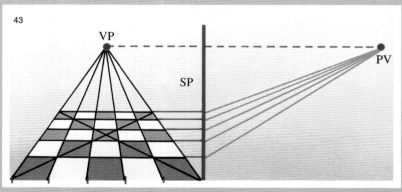

圖 43. 阿貝提設計前面的公式並分離其過程，這是為了「藝術家最大的便利」，但隨後他又將公式簡化成單一圖像。請觀察在這個馬賽克裡的完美對角線條，這就是正確描繪方法的證明。

44

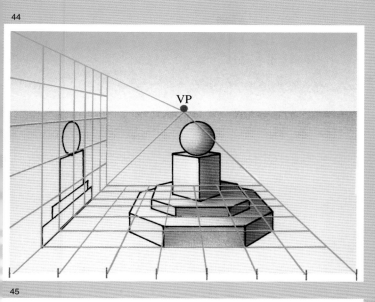

VP

45

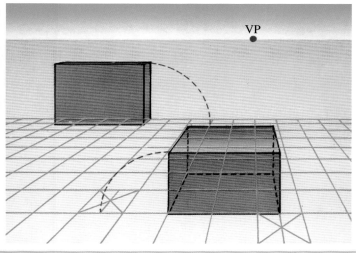

VP

46

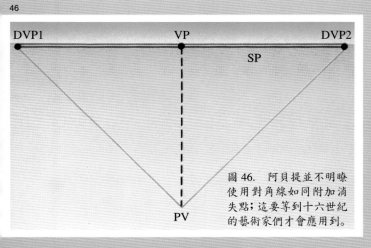

DVP1    VP    DVP2

SP

PV

在建構馬賽克透視圖的公式中，阿貝提一開始就在圖畫的中心，而且與人等高處標出主點或消失點的位置；然後，將馬賽克的底部分成五塊（以紅色標出的 A, B, C 等），並且分別向主點或消失點 (VP) 描繪集中的平行透視線（見前頁之圖 38 和 39）。

現在繼續這個公式以測定馬賽克中排與排之間的距離。

根據作者所言，他分開建立這個公式的目的是為了畫家最大的方便。阿貝提從重複嵌畫的正面空間著手，複製另五個方塊（A', B', C', D' 等）的分割。在這段距離的界限豎立一個紗簾側面圖或稱圖像平面，接著在相同於前面 A–A 距離且與人等高的位置標出視點 (PV)（圖 40）；而最後你可以在圖 41 和 42 中證實馬賽克的正確構造，加上一系列對角線的描繪（藍線），當它們穿越紗簾時（紅線），就確定了不同排方塊之間的深度距離。稍後阿貝提將他的公式簡化成單一的描繪過程（圖 43）。

本頁圖 44 和 45 中你可以看到兩個簡圖，這些圖說明了當時的藝術家透過水平和垂直的方格或馬賽克透視圖來畫複雜或簡單的形狀，以及測定物體寬度和高度的可能性。

圖 44. 水平和垂直馬賽克或方格圖案的結合允許當時的藝術家以幾何的精確性描繪各種主題與物體，但無論如何都只局限於畫一個消失點的平行透視圖。

圖 45. 此外，阿貝提的方格子也可以測量並使任何數量或物體成比例。而這只需要確定每幅圖的尺寸，而且根據這個尺寸來確定任何物體的寬度、高度和深度。

圖 46. 阿貝提並不明瞭使用對角線如同附加消失點；這要等到十六世紀的藝術家們才會應用到。

# 烏切羅，畢也洛，克里威利

到了十五世紀中葉，透視法對文藝復興後期大部分的藝術家已轉變成一種迷戀。布魯涅里斯基、馬薩其奧和阿貝提三人推廣了透視法的知識，使它廣為知名畫家如貝里尼 (Bellini)，曼帖那 (Mantegna)，布拉曼帝 (Bramante)……所應用，甚至還有走火入魔的例子，如烏切羅 (Ucello, 1396–1475) 放棄繪畫，卻因醉心研究「他最親愛的幾何學」而陷入生活上的絕境。他夜以繼日工作只為解決奇特形狀的設計難題，比方說是那個時代帽子的柳條結構（圖47）馬索奇歐 (mazzocchio) 的設計。瓦薩利認為，「如果烏切羅能把時間用在描繪人像及動物而不是浪費在解決透視法上的話」，他可能已經是最著名的畫家之一了。畢也洛 (Piero, 1406?–1492) 是另一位因為研究透視法而聞名的藝術家。他改進了阿貝提的嵌畫並且寫成《論繪畫透視法》(De prospectiva pingendi) 一書，在書中他設計了一個有效但非常複雜的投影方法；然而在他的習作以及圖畫中（圖48和49），透視法都是正確的應用而沒有譁眾取寵的企圖。但在克里威利 (Crivelli, 1430?–1494?) 的《聖母領報》(La Anunciación) 中，透視法的誇張表現取代了整幅畫所要

圖47. 烏切羅的「馬索奇歐」(複製圖)；那時代帽子的柳條結構圖。(見圖49其中一人所戴的帽子。)這是烏切羅所畫的荒唐可笑的形狀之一。

圖48. 畢也洛，《中央結構》(Construcción central)（複製圖）。畢也洛熱中透視法並貢獻了投影方法，如本圖所見。

圖49. 畢也洛，《耶穌的鞭捷》(Flagelación de Cristo)，馬爾卡斯國家畫廊 (Galería Nacional de las Marcas)，烏爾比諾 (Urbino)。畫者在這幅畫中應用了複雜的透視法並且採用了阿貝提的建築學要素。

圖50. 克里威利，《聖母領報》，國家畫廊，倫敦。克里威利在此藉由重複形狀向中心消失點集合過分地表現平行透視法。

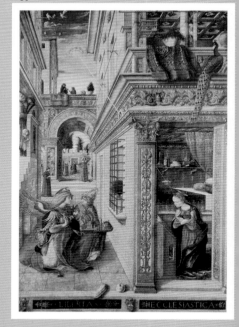

49
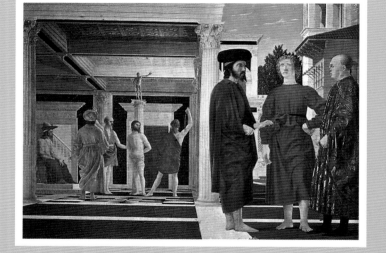

表達的主題（圖50）而成為此畫的重心。因為當你觀察這幅畫時，首先會注意到令人讚嘆的平行透視法的應用，接著才會發現畫中的主題：聖母瑪利亞、天使和其他的人物。但在當時透視法被認為是合法的構成藝術。

# 達文西，杜勒

達文西 (1452–1519) 這位天才型藝術家生於文西 (Vinci)，是透視法專家。他匯集了一系列在 1651 年出版的筆記，並以書名《繪畫專論》(*A Treatise on Painting*) 重新出版。在書中他給透視法下了這樣的定義：是處在玻璃後而且被反映在玻璃上的物體影像。他憑直覺得知兩點透視法，並且發現藉由畫面顏色、對比，以及景深來確定第三空間的暈塗及空氣透視法（圖 52）。

西元 1505 年杜勒 (Dürer, 1471–1528) 在第二次到義大利的旅程中接觸到透視法，因對它產生極大興趣而將其引進北歐。他將精通的單一透視法應用在雕刻及繪畫作品上（圖 53 和 54），還寫了一本《習畫者的花費》(*Viático del aprendiz de pintor*)。在書中他解釋描繪人物透視圖的方法，並用一塊置於物體前的方形玻璃來闡明阿貝提的紗簾理論，同時透過一個取景器或固定視點來作畫。

51

52

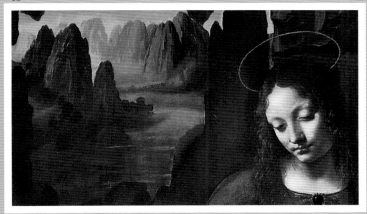

圖 51. 達文西，《東方三博士的朝拜》(*The Adoration of the Magi*)，烏菲茲 (Uffizi) 美術館，佛羅倫斯。請觀察在這幅畫中有一個中心消失點，並有完美的透視法表現。

圖 52. 達文西，《磐石上的聖母》(*La Virgen de las Rocas*)（局部），國家畫廊，倫敦。這是由達文西所創的空氣透視法的範例。

圖 53 和 54. 杜勒的作品，《在房間裡的聖赫羅尼莫》(*San Jerónimo en su celda*) 和《維德洛的聖母》(*Virgen del Verderol*)（局部），柏林國立博物館 (Museo Staatliche de Berlín)。這兩幅畫充分表達了杜勒對透視法的認識。

53

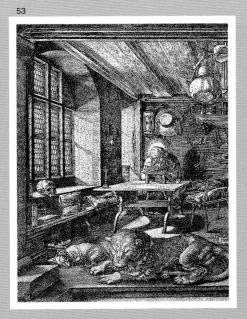

54

# 兩個消失點和地平線

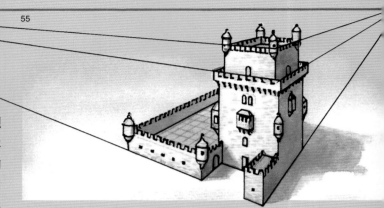

55

西元 1505
年，法王路易十一
的祕書，也就是杜爾 (Toul)
大教堂的教士伯雷林 (Pelerin)，分別
以拉丁文和法文出版一本《論人工透視
法》(*De artificialis perspectiva*)，在這本
書中第一次出現地平線、中心消失點和
兩個對角線消失點等字眼，伯雷林運用
這些要素來描繪建築物的透視圖，因為
建築物的任何一邊都不平行於地平線也
沒有向中心點集合。這個公式與兩個消
失點的成角透視法很類似（圖 55），唯
一的不同點在於伯雷林將建築物置於中
心位置而對角線的點則勻稱地分布兩
旁。

然而這個伯雷林所提的「三點」觀念在
當時是被義大利的藝術家們所忽略的，
這種情形一直持續到布景畫家們（兩世
紀後）發明了角度布景為止。

正當伯雷林提出對角線消失點用法時，
整個歐洲也開始發展源自宮廷
宴會的戲劇布景藝術；也正因
為這種優秀的幻覺藝術，於是
誕生了一些專畫大型方形壁畫
的幻像畫家。同時，在 1604 年
一位來自格陵蘭的設計師佛里
斯 (Vries) 出版《透視法——最
受歡迎的藝術》一書，這本書
受到北歐的藝術家們很高的評
價；例如林布蘭 (Rembrandt) 在
他《沉思的學者》(*Estudioso
meditabundo*) 這幅畫中（圖 57）
所描繪的旋梯，靈感就來自佛
里斯所畫的一張插圖（圖 56）。
到了十八世紀前半期，來自畢
比也納氏 (Bibiena) 家族的伽利
(Galli) 將成角想像景色畫應用

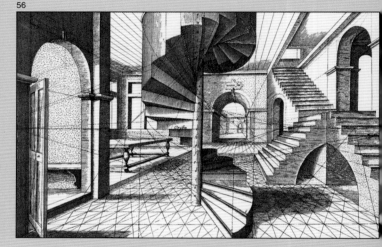

56

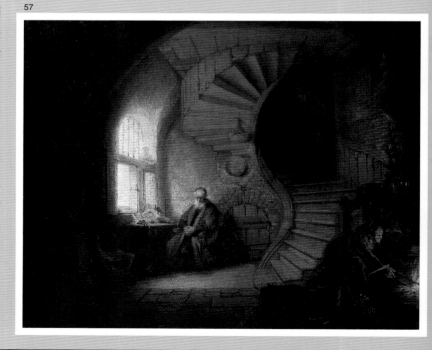

57

到布景藝術上，超越了僅有一個消失點的限制。而在同一時期，一位名為卡那雷托 (Canaletto) 的年輕藝術家放棄了布景繪畫而投身到寫實想像景色畫的領域（圖 58），並藉由暗箱的協助及各種透視法的運用開始作畫。

而之後的畫家如波寧頓 (Bonington)，泰納 (Turner)，安格爾 (Ingres)，德拉克洛瓦 (Delacroix)，畢卡索 (Picasso)，達利 (Dalí) 等人已經能將完整的透視法知識運用在他們的繪畫上。

59
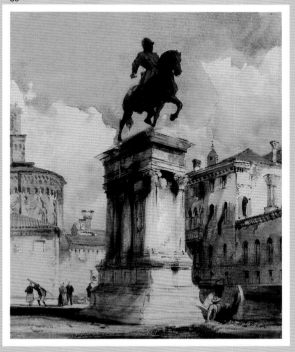

圖 55. 伯雷林，他推動了對角線消失點還有中心消失點的使用，這和成角透視法很類似。

圖 56 和 57. 在《沉思的學者》這幅畫中（巴黎羅浮宮），林布蘭的繪畫靈感得自設計師佛里斯的一幅插畫，因而畫出了旋梯。

圖 58 至 60. 卡那雷托，《建築幻想》，威尼斯學院。波寧頓，《格耶尼紀念碑》，巴黎羅浮宮。泰納，《聖伊拉斯謨斯在埃利庇斯》，倫敦大英博物館。

58
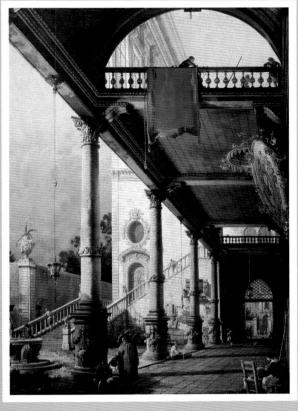

60
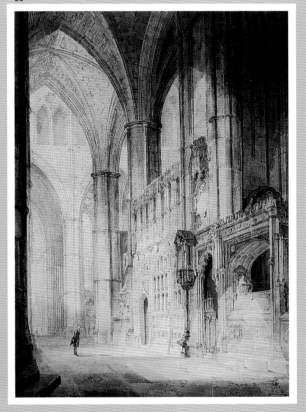

# 十九世紀：攝影術，繪畫，透視法

大家都知道，法國人尼波斯 (Niepce) 於西元 1827 年，用一個原始照相機並使玻璃感光片連續曝光八小時的方式，成功地拍到全世界的第一張照片。

另一位法國人達格雷 (Daguerre) 則把一個銀片或是發光的銅片放在碘蒸氣中，使表面形成一層銀的碘化物，這種銀片對光線非常敏感，因此在三到四分鐘間便能照一張相片。西元 1839 年 8 月 19 日，達格雷於巴黎科學院介紹了這個他稱為達格雷照片 (daguerrotipo) 的發明。當看到達格雷照片時，畫家德拉洛許 (Delaroche) 宣稱：「從今天起繪畫這名詞已成為歷史了。」

但事實證明他錯了。因為庫爾貝 (Courbet) 和德拉克洛瓦就以達格雷照相法畫了最早的裸體畫習作。德拉克洛瓦並以傑出會員身分加入法國第一個攝影協會，他在日記中記載：「藝術家如果能正確地應用達格雷照相法，將能提高藝術造詣至無比完美的境界。」

攝影術影響了所有印象派的畫家：竇加 (Degas) 運用攝影來美化馬的移動；還有馬內 (Manet)，莫內 (Monet)，畢沙羅 (Pissarro)，塞尚 (Cézanne)，他們都從攝影當中找到改善取景、構圖及主題表現的方法。

尤其是，攝影術對過去與現在的藝術家來說，都代表著觀察並徹底明瞭透視法的機會和習慣。

圖 61 和 62. 莫內，《亞嘉杜之橋》，巴黎奧塞美術館。卡約伯特 (Gustave Caillebotte)，《陽臺》，私人收藏，巴黎。印象派畫家並沒有排拒透視法，在很多時候他們把它當作一個構圖的要素。

圖 63. 塞尚，《喬丹村的小屋》，私人收藏，米蘭。塞尚在他晚期時已在某種程度上放棄了形狀和結構。

61

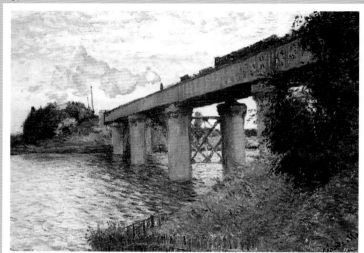

62

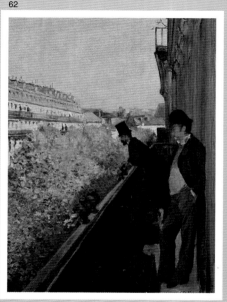

63

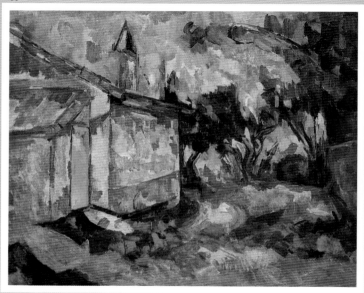

# 立體派，超現實主義，抽象派，二十世紀

二十世紀初（1906 年）在藝術方面瀰漫著一股形狀與顏色運用的智慧型觀念，同時畢卡索和布拉克 (Braque) 創設了立體派 (cubism)。於是，透視法逐漸消失。兩位精通藝術者彼得 (Peter) 和琳達‧摩雷 (Linda Murray) 認為，立體派運動一方面是照相機盛行的結果，因為它運用機械原理來捕捉現實；而從另一方面來看，有關印象派「到了十九世紀末已被認為是自然主義的死胡同」的說法已為塞尚所證實，因為我們可以發現他晚期的畫中皆在「描繪感覺」而遠離現實（圖 63）。「這些現象」，摩雷兄妹繼續說道：「帶領藝術家們強調形狀的價值，並推動立體派的出現，而立體派可說是整個抽象派趨勢之父。」實際上正是如此，因為在立體派與未來主義間出現了杜象 (Duchamp) 的名畫《正在下樓梯的裸體女人》(*Mujer Desnuda bajando por una escalera*)（圖 65）。因為立體派的出現，透視法也就此消失了。

但是隨著超現實主義的出現，透視法又回到畫作上並且被定義為按思考行事，沒有理由的運用。在超現實主義中，透視法經常以補充物的出現來說明潛意識空間，有時也被當成一個描述及裝飾的要素，例如達利的畫《利加特港聖母》(*La Madona de Port Lligat*)（圖 64）。

總之，無論如何透視法還是存在的。至少有這些著名的藝術家，例如西班牙人羅培斯 (López)，法人謝貢查克 (Segonzac)，英人霍克尼 (Hockney)，美人佩爾斯坦 (Pearlstein) 能證明透視法的需要及存在。

圖 64. 達利，《利加特港聖母》，私人收藏。透視法在超現實主義裡扮演著重要的角色，有時是為了凸顯空間的概念，有時則被當成是裝飾的要素，這些要素都與現今的繪畫相吻合。

圖 65. 杜象，《正在下樓梯的裸體女人》，藝術博物館，費城。隨著立體派、未來主義和抽象派藝術的出現，透視法就消失了。但造型藝術依然藉由光線、量和透視法的幫助繼續創造對第三空間的想像。

64

65

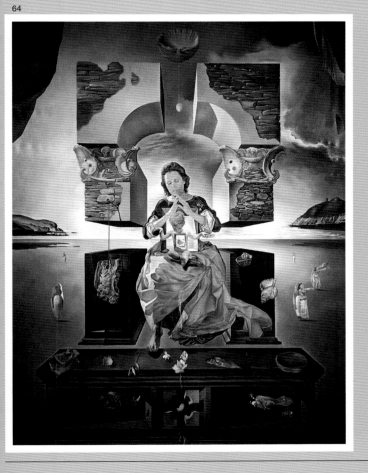

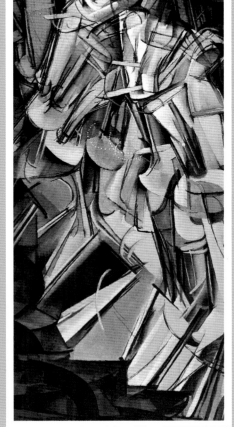

接 下來的這幾頁我們要開始說明如何使用本書；也就是有關透視法的理論與實際教學：一個百分之百的視覺教學，其中我將逐步地解釋達文西稱作《繪畫之子》(*The Child of the Picture*) 的透視法的所有形式和應用。我們一開始先回憶並以圖解方式來定義透視法中最常用的幾何形狀語彙；接著就是立方體的研習——一個最重要的基本形狀——如何把它畫成平行透視圖、成角透視圖和高空透視圖，如何觀察並且修改立方體透視圖中最常見的錯誤，還有如何畫立方體的正確投影圖。

這章真的是基礎篇。

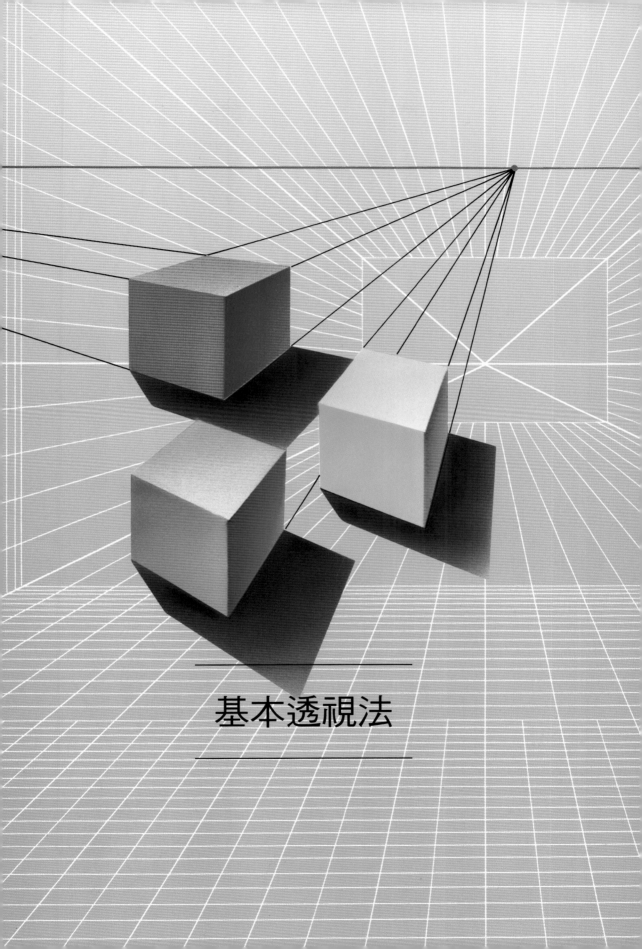

基本透視法

# 圖解用語

這裡有一系列的基本幾何形狀，你都認得嗎？答案當然是肯定的，所以你可以不理會這幾頁的文字；雖然再溫習這些一年級時已學過的定義也不錯。

**線段 (A)：** 直線的一段。在理論上直線是無限延伸的。

**平行線 (B)：** 永遠不會相交的兩條等距直線。

**輻合線 (C)：** 兩條或多條向同一點集合的直線；在透視法上我們說它們向同一點消失。

**頂點 (D)：** 集合兩條或多條輻合線的點；透視法上稱為消失點。

**圓、直徑、半徑 (E)：** 圓是圓周範圍內的表面。通過中心點的線段是直徑 (d)；直徑的一半是半徑 (r)。

**角 (F)：** 為兩個半徑所限定的一部分圓。

**弧 (G)：** 角的開放部分，它以度、分和秒來測量。一個圓周有 360 度（六十進位法）。

**垂線 (H)：** 與線段形成直角的線。如這個例子：垂直於水平線 A。

**斜線 (I)：** 和另一條直線形成一個小於 90 度角的直線。

**銳角 (J)：** 小於 90 度直角的角。

**角度 (K)：** 要得到角度必須測量弧的度數，不要忘了圓的總度數是 360 度。

**鈍角 (L)：** 大於 90 度直角的角。

**三角形：** 有三個邊的多角形。三角形共有六種不同的形狀，在這裡可以看到其中的等邊三角形和直角三角形。

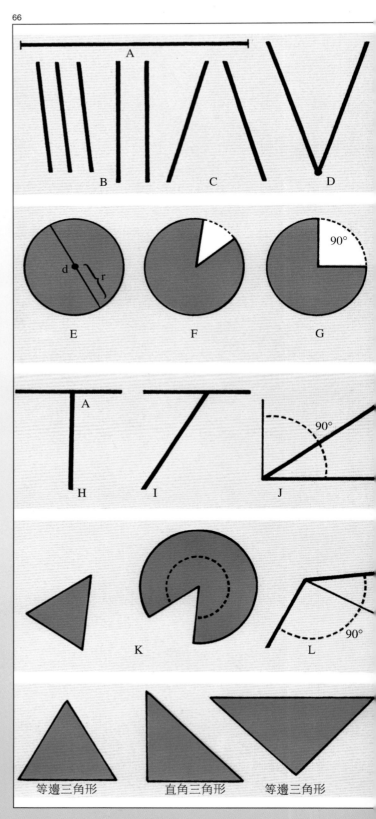

66

E　　F　　G

H　　I　　J

K　　L

等邊三角形　　直角三角形　　等邊三角形

正方形 (M)：各邊等長且兩兩平行的四邊形，同時四邊角度皆為 90 度。

長方形 (N)：四邊角度皆為 90 度的四邊形，而且其相對兩邊的長度相等。

菱形 (O)：各邊等長的四邊形，且其相對應的兩角度數相等。

多面體 (P)：任何被四個或多個平面所限定的物體。這是所有具有多個平面物體的統稱：立方體、稜柱體、角錐體等。

平行六面體 (Q)：六面兩兩互相平行且相等的多面體，有八個頂點。

立方體 (R)：這是在多面體中最重要的，它的六個面和稜線皆相等。

角錐體 (S)：一個多角形底部加上多個側面邊所構成的多邊形。它的側面都是三角形並向在上方的頂點聚集。

稜柱體 (T)：兩個相等且彼此平行的多角形，加上它的每個側面各形成一個長方形，由此所限定而成的多邊形就稱為稜柱體。

圓柱體 (U)：由一個圍成圓形的長方形來連接兩端的圓，這樣形成的物體稱為圓柱體。

球體 (V)：由一個彎曲的表面所形成的物體，它的各點到中心的距離都是相等的。

圓錐 (W)：由一個圓底和集中在一個頂點上的圓形側面所形成的物體。

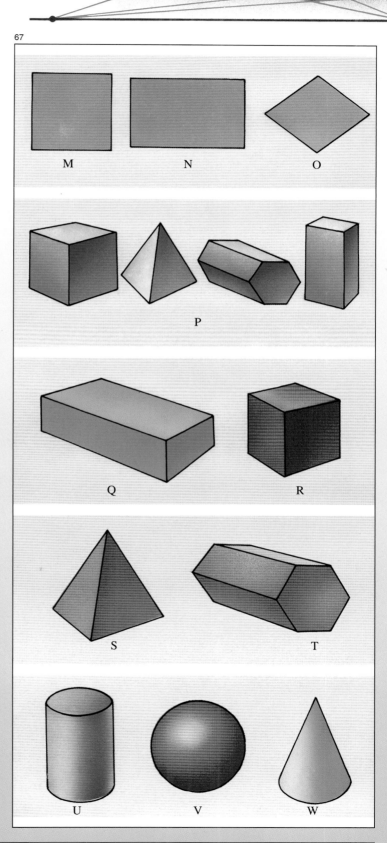

67

# 如何畫立方體的平行透視圖

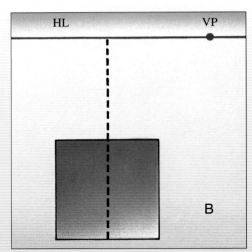

圖 68. 在次頁的文字中將闡明以一點平行透視法描繪立方體的過程。但除了這些說明之外,我堅持你們自己動手畫各種不同立方體的必要性,不管是正面圖、俯瞰或者仰面圖,還要描繪多條地平線或只有一條線也可以,就像我自己在圖 69 中所完成的工作 (下頁)。

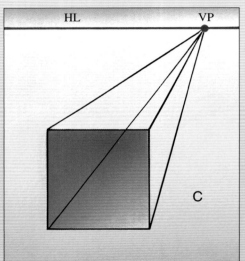

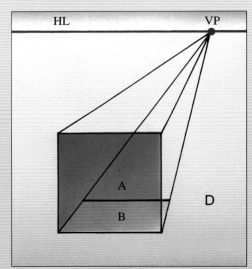

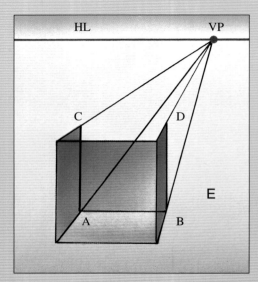

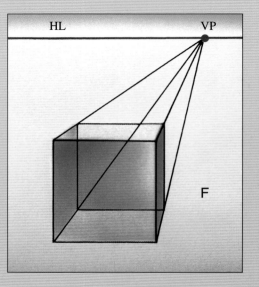

我選用這張攝於伊比薩 (Ibiza) 街角的照片做為平行透視圖的範例。你還記得那個有阿貝提方格圖案的「箱子」嗎？現在我們就來畫立方體的平行透視法，且在開始之前，請注意：不僅是讀和看就夠了，還必須要動手畫；你要在書桌上擺一本筆記簿或任何一張白紙，不用尺，就用鉛筆開始動手描繪。而且不是只畫一次就夠了，還要反覆的練習，因為唯有如此才能了解立方體在平行透視圖中的結構。準備好了嗎? 我們開始吧！

圖 68 中 A：首先動手畫一個完美精確的正方形。

B：標出地平線（紅線）和唯一的消失點 (VP)，而這個消失點必須接近正方形的視覺中心……，否則就不算是平行透視圖。

C：從正方形的四個頂點分別畫四條向消失點方向延伸的直線。

D：現在畫一條與稜線 B 平行的直線 A，藉此就可以繪出立方體底部的平面。

E：由這個底部平面的 A 與 B 兩個頂點分別描繪兩條垂直線 C 和 D。

F：最後再描繪一條新的水平線，這樣就完成上面部分的正方形。

圖 69. 我攝於伊比薩的相片，這是街道的一點平行透視圖。

# 如何畫立方體的成角透視圖

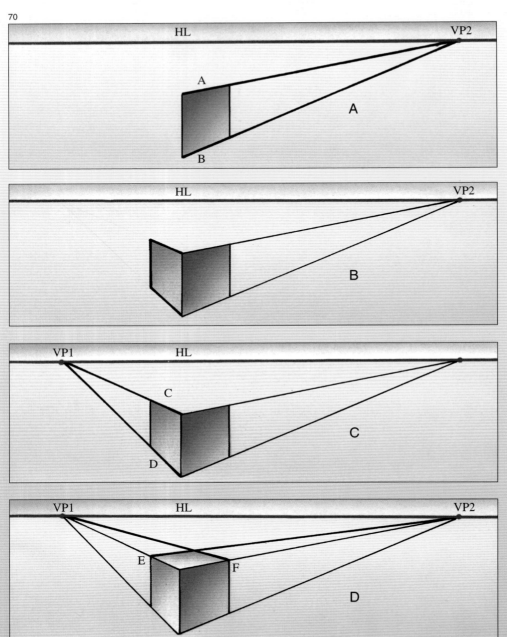

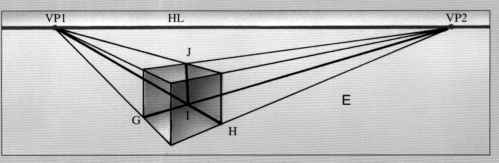

圖 70. 下頁的文章
將解釋以兩個消失點
的成角透視法來畫立
方體的過程。準備一
張畫紙和一支 2B 鉛
筆,開始作畫。描繪
一個比這個大兩倍的
立方體;抬起手以目
測畫圖,不用直尺也
不要用直角尺。我們
使用完美而且上了顏
色的圖片來說明這些
過程,甚至用了噴霧
器來使圖片看起來更
完美,但為了能練習
並且牢記,你必須親
手勾勒出線條,不需
要有太多的注視。

現在我們從伊比薩的港口（圖71）來看這個兩點的成角透視圖範例，就用這種透視法來描繪立方體：

圖 70 中 A：先畫出地平線並在線上標出消失點的位置 (VP2)，在較顯眼的這面描繪一個正方形，同時要考慮到稜線 A 和 B 必須向消失點 2 消失，接著延長 A、B 兩稜線到它的集合點。

B：現在畫一個與先前的正方形面成角度的另一個正方形面，但因為這個正方形面是截面圖，所以將比較不明顯。

C：分別自這第二個正方形面的稜線 C 和 D 畫兩條延長線，如此可以建立同樣在地平線上的另一個消失點 (VP1)。

D：從頂點 E 和 F 各畫直線分別延伸到兩個消失點，如此便完成了立方體上面的正方形，而且實際上立方體也描繪完成。

E：但為了稍後我會跟你們解釋的理由，所以最好再畫內部的稜線，讓立方體看起來好像是玻璃一般。因此就從 G 處畫連接到右消失點 (VP2) 的延長線，同時從 H 描繪一條到左消失點 (VP1) 的直線；最後再用一條垂直線連接頂點 I 和 J，一個完整的立方體就完成了。

圖 71. 我選了這張攝於伊比薩港口的照片，因為這是表現在兩個消失點的成角透視圖中立方體衍生形狀的最佳範例。就像你看到的，那天有燦爛的陽光，這樣有助於增加房子的數量，而我將這些房屋想像成一群立方體透視圖。

至 VP2

至 VP1　　71　　　　　　　　HL

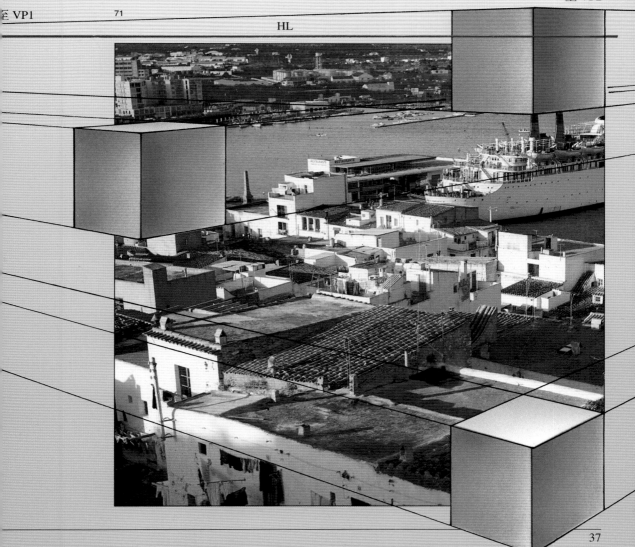

# 如何畫立方體的高空透視圖

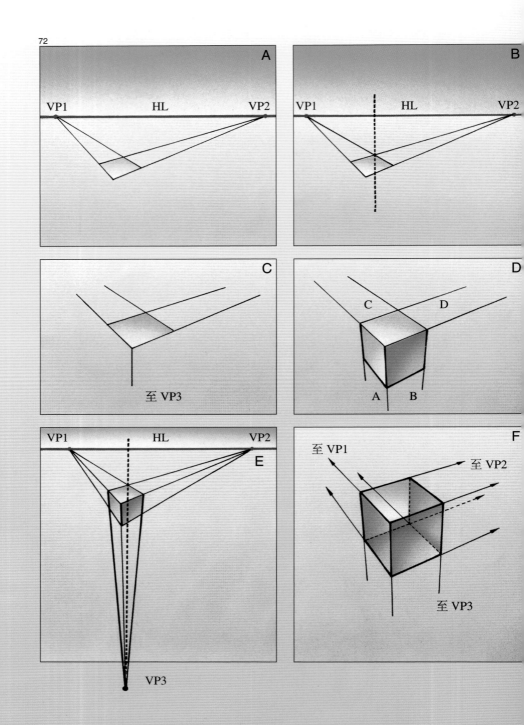

至 VP2

至 VP1　　　73

圖 73. 當我進入這家投宿旅館的第四十二層樓的房間時,直接就走到窗邊並看到這壯觀的景象。對我來說是非常宏偉壯觀的,因為我立刻想到這個完美的圖片可做為我書中有關高空透視圖的最佳範例。

這張做為高空透視法範例的照片(圖73)是我在紐約下榻旅館的第四十二層樓處拍到的。這是一張用來說明三點透視法最好的圖像;也就是說你現在要開始描畫了。

圖 72 中 A: 按照估計,描繪一個正方形的俯瞰成角透視圖。

B: 畫一條通過正方形透視圖中間的垂直線。

C: 畫中心的稜線,並且要考慮到它的延長線必須向第三個消失點消失。

D: 繼續描繪側面,記住稜線 A和 B 必須向 VP3 消失,而稜線 C和 D 則分別向水平線上的消失點 2和 1 消失。

E: 畫垂直稜線的延長線以便建立垂直於水平線的第三個消失點 (VP3)(虛線)。

F: 描繪可構成玻璃立方體的線,如此一來立方體就完成了。

VP3

# 立方體構造中最常見的錯誤

畫立方體的平行透視圖時，最常見的錯誤就是把立方體描繪成平行六面體；而有鑑於此，所以產生了畫透明立方體的想法，讓它看起來好像玻璃一般。在頁底的圖 74 說明了這個錯誤取決於直線 A 和 B 之間的距離，也就是說，視正方形截面圖的深度而定。如果畫者僅以目測來畫上面的正方形並捨棄任何輔助工具，可能會有像圖 B 的情形發生，畫者認為他所描繪的立方體是正確的……，直到描繪出立方體的內部稜線，才證明畫錯了，這並不是一個立方體。

玻璃立方體方法是保證任何一種立方體透視圖都有完整結構所不可或缺的法則。

在下頁圖 75 中我解釋了另一些在立方體構圖中常見的錯誤，具體的來說就是：A：所有的垂直線必須互相平行（立方體的高空透視圖是唯一的例外，因為在高空透視圖中所有的垂直線都向 VP3 集合）。B：所有的輻合線都必須向它們各自的消失點集合（以自然方式為之，但仍須控制一下），還有 C：也要控制各個側面的平均深度，這樣才不會造成一個扁平或拉長的立方體。最後，有一個最嚴重的錯誤，那就是 D：勾勒一個角度小於 90 度的底部，因而造成立方體的變形，這是完全錯誤的，因為立方體或矩形稜柱體的各面所形成的角度永遠是 90 度，即使是俯瞰的高空透視圖也是如此。請看圖 76 和 77 為了避免這個嚴重錯誤所運用的兩個規則。

圖 74. 只要你畫立方體就要貫徹玻璃立方體的公式，這樣才能避免把立方體描繪成矩形稜柱體的典型錯誤；而這種錯誤取決於上面部分的深度，在剛開始看起來似乎是正確的，直到下面的圖像證實了所犯的錯誤。

圖 75. 檢查垂直稜線的平行，以及立方體成角透視圖的斜線在消失點上的正確集合。另外還要注意立方體的比例問題，這樣才能避免太寬、太窄、太高或太扁的情形發生。

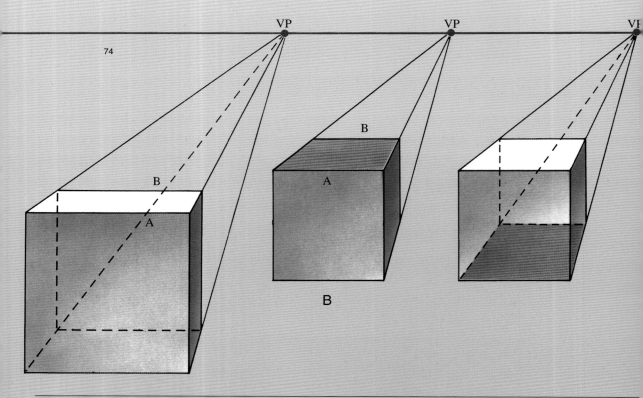

74

75

A

B

C

D

VP 76

VP 77

90°

90°

在成角透視圖中立方體底部形成的角應該
永遠大於90度。為了避免出現如圖片所示
的錯誤,你必須記住下面兩個規則:

圖76. 不要畫兩個太接近的消失點。
圖77. 避免描繪太高於或太低於地平線
的立方體。

# 成角透視圖中立方體的正投影法

圖 78 至 81. 正投影法是一個有效的方法，甚至對製圖員、監工和建築師來說都是很需要的。但對藝術家來說卻不然，對他們來說要有足夠的能力和經驗才能在面對物體時，知道如何以目測來描繪物體。然而，即使是一本專為藝術家而寫的透視法書籍，如不提及正投影法也是不太恰當的。這裡有一個符合幾何學規則所建構的立方體成角透視圖的公式。

很明顯，專業畫家以目測來解決這個問題，除了這種習慣以眼睛測量的估計方法之外，並沒有任何其他的輔助。雖然僅僅如此而已，但他知道問題的原因所在。不管如何，只要你愛好幾何學，這裡有一張在成角透視圖中立方體的正投影圖（正方形也包括在內）：

圖 78：上面，在 AE、BF、CG 和 DH 上我們有立方體的平面圖（頂點 AE、BF 等等，與左邊立方體上、下方的頂點相配合）。我們在下面標出視點 (PV)，並從視點畫出虛線 I、J、K、L，這四條線形成一個視錐，並延伸至立方體平面圖的稜線 AE、BF 等。接著我們再標出圖像平面 (SP)，而最後描繪與立方體各邊 CG, DH 和 DH, BF 平行的斜線 A 和

B（紅色字體）；當這兩條線和畫面相交時，我們得到了消失點 VP1 和 VP2。

圖 79：從視線和圖像平面 (SP) 的相交點開始（點 M、N、O、P），引出垂直線 Q、R、S、T，這四條垂直線給了我們立方體四條稜線的位置 U、V、W、X。現在自畫面上的消失點描繪兩條向下的垂直線，標出地平線 (HL) 和消失點 VP1 和 VP2（紅線）。

圖 80：首先從垂直稜線 W 分別描繪連接到 VP1 和 VP2 的兩條消失線，而從這兩條線和稜線 U 和 X 的相交點再引出另兩條消失線，這樣便勾勒出立方體底部的正方形。但還剩下一個問題：四條垂直稜線的高度應該是多少？

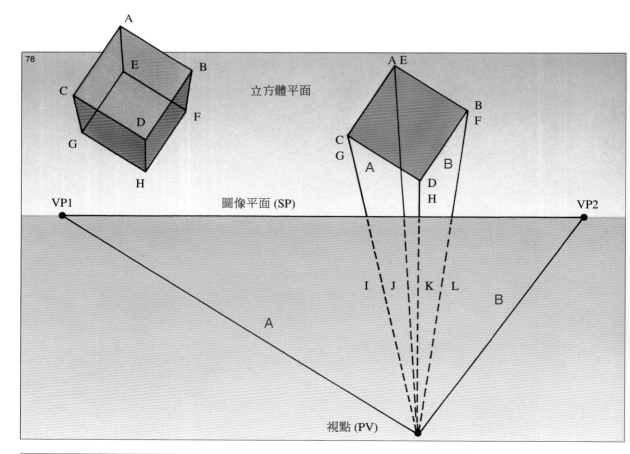

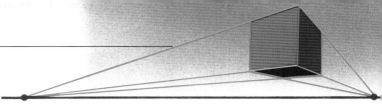

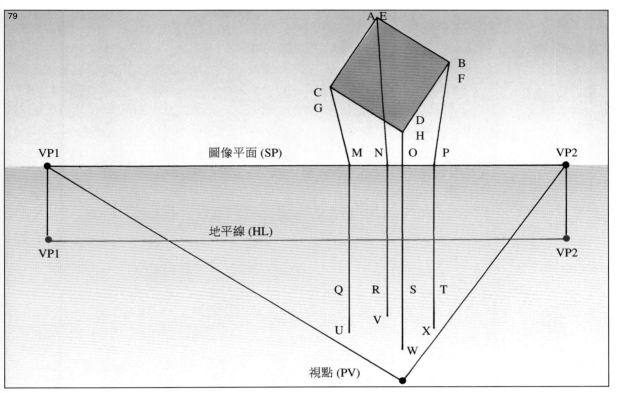

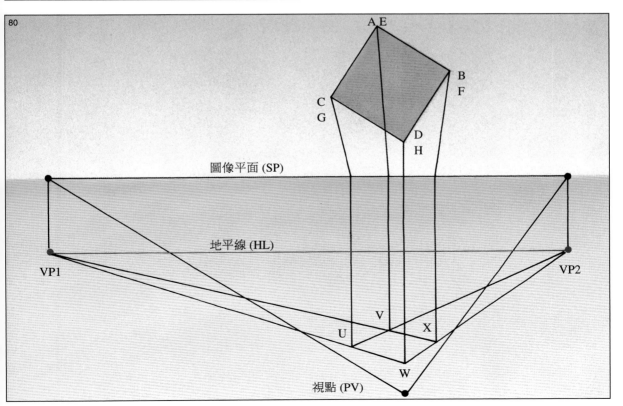

# 立方體的正投影法

圖 82 和 83. 請看在次頁的兩個以相同原理畫成的插圖，一張是正視立方體圖、另一張則為仰視圖，這是因地平線位置的高低不同所形成的。

圖81：在前頁我們問：立方體的四條稜線高度應該是多少？請看在這圖中的解決方法：從頂點 DH 引出一條水平線，並且將頂點 CG（彎曲虛線）移到這條水平線上得到點 A（紅色字體）；從點 A 畫一條斜線（有箭頭的線）直到視點 (PV)，而當這條斜線通過畫面時，我們可以得到粗線的長度（紅色 B），而這條粗線就與立方體稜線的高度完全相等（在立方體成角透視圖中的垂直粗線，紅色 B'）。

圖 82 和 83（在下頁）：是正投影法的兩個例子，不同的是地平線 (HL) 的所在和立方體的位置。圖 82，立方體和地平線出現在同一個高度上，然而在圖 83，我們必須仰視立方體，因為它處在地平線的上方。由此可見立方體和地平線一樣，位置都是可以改變的，沒有任何問題。就是這樣了。如果你對了解立方體成角透視圖有興趣的話，可以以相同的程序練習畫不同位置的立方體，或改變地線 (HL) 等的位置。

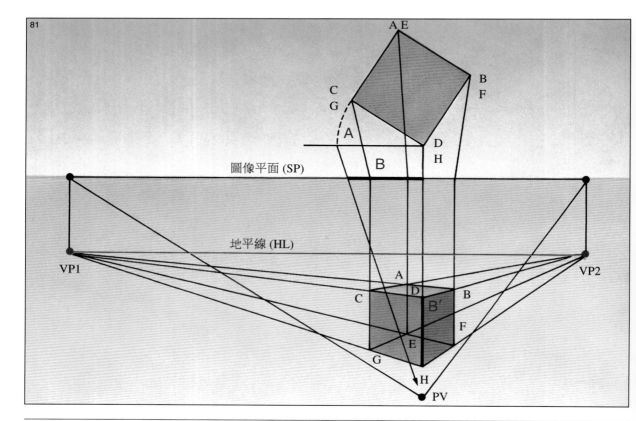

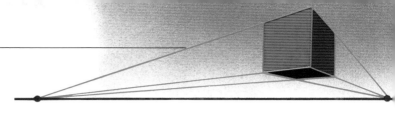

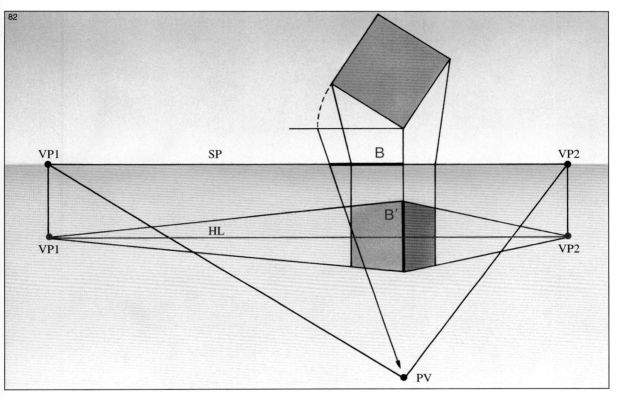

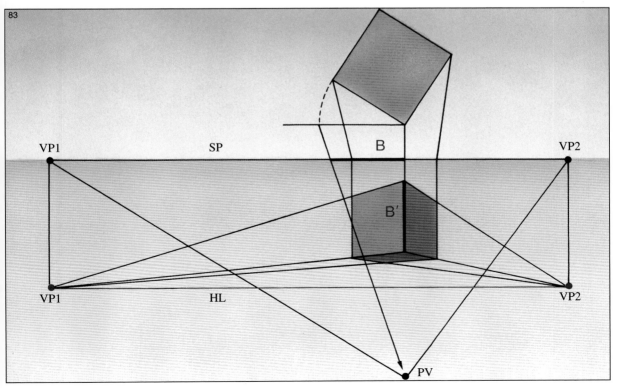

立方體是最理想的基本形狀；掌握立方體的構造是很重要的，不管是俯瞰、仰視⋯⋯平行透視圖、成角或是高空透視圖。但是還有出現在許多主題中的其他基本形狀：盤中的圓、瓦盆、噴泉或紀念碑、大花瓶的圓柱體、杯子、角錐體、圓錐、球體，從一朵花到一棟摩天大樓都是可用的形狀。記得偉大的藝術家保羅・塞尚早已定義這些形狀──立方體，圓柱，球體和圓錐──可以組合成大自然中所有物體的基本結構，而這就是我們在本章所要討論的。

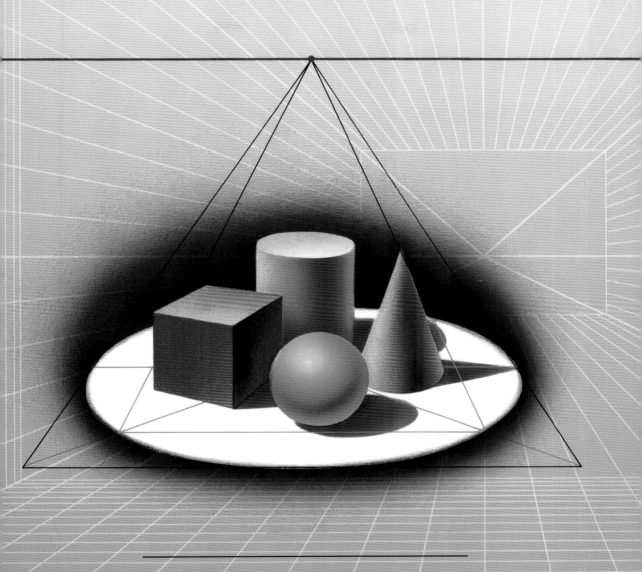

透視法的基本形狀

# 基本形狀和塞尚的啟示

塞尚卒於西元 1906 年 10 月 22 日,當時他在畫現代畫,因為在他生命最後一段時期的作品可說是現代藝術的先驅,就像圖 84 所展示的畫。

如他自己所說,他有一種「處理」自然界各種形狀的方法;而他也多次與畢沙羅、莫內、馬內和雷諾瓦 (Renoir) 等著名畫家討論這個方法,並且終於在 1904 年 4 月寄給他畫家朋友貝納 (Bernard) 的一封信中把這個方法寫成文字:

「透過立方體、圓柱體、球體和圓錐來處理自然是很恰當的,當然還是要注意透視法則,讓物體的每一邊都能向中心點方向集中。」

84

85

圖 85. 塞尚,《自畫像》(Autorretrato),巴黎奧塞美術館。塞尚去世的 1906 年是有象徵意義的,因為那年立體派崛起,為現代藝術的開端。

這是大師的啟示,你懂嗎?塞尚在這裡提到的所有的物體,從墨水瓶到遠洋輪船,都可以根據一些基本形狀如立方體、矩形稜柱體、圓柱、球面、圓錐……等來套用與描繪。

現在你就可以親自體會證明這句話的價值所在,動手描繪立方體、矩形稜柱體、圓柱等這些基本形狀以便應用到如桌子、房子、小瓶、盤子,及所有你能想到的物體上。

圖 84. (上圖)塞尚,《奧維斯附近的景色》(Pasaje provenzal cerca de Les Lauves),菲利普收藏,華盛頓。這幅作品不像是一位

卒於 1906 年的藝術家所能做到的,但塞尚的回答是:「所有的訣竅在於透過立方體、圓柱、球面和錐體來處理自然。」

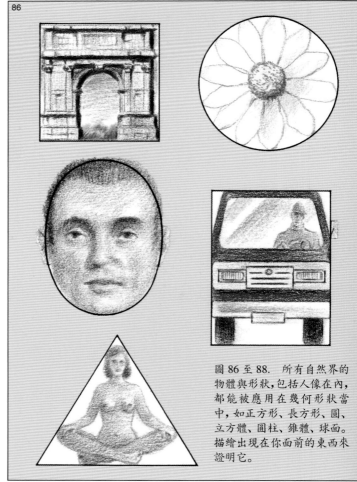

86

圖 86 至 88. 所有自然界的物體與形狀,包括人像在內,都能被應用在幾何形狀當中,如正方形、長方形、圓、立方體、圓柱、錐體、球面。描繪出現在你面前的東西來證明它。

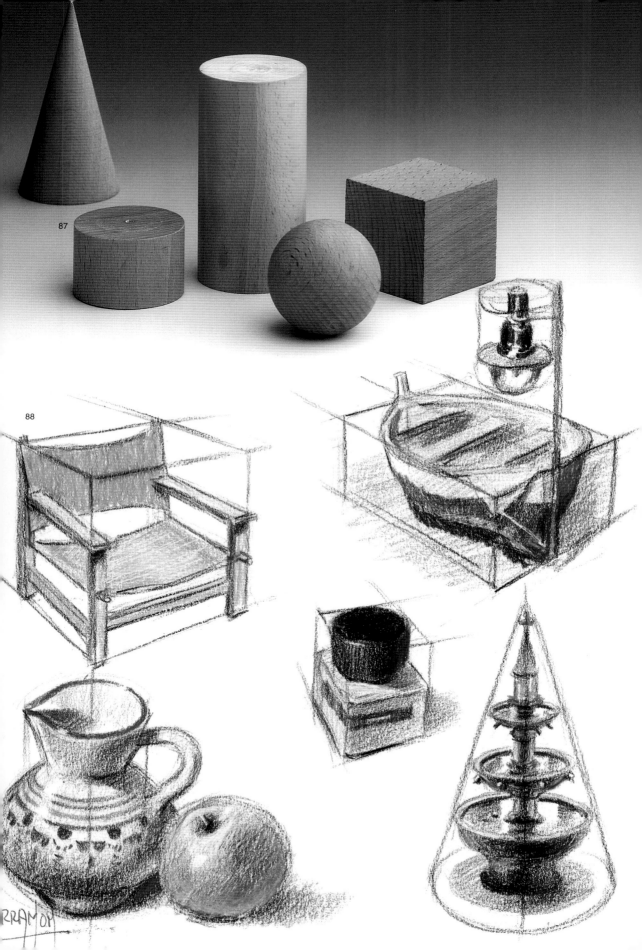

87

88

# 畫圓形的透視圖

你可以從畫圓著手,在平面圖上畫一個圓周。當然要用手畫而不要用圓規,並且要貫徹我在圖89所描繪的公式。注意:

A: 第一個步驟是描繪一個正方形,這個正方形可做為放圓周的「盒子」。

B 和 C: 然後我們開始尋找支點,畫對角線和十字形線,也就是像在這些圖中可以看到的。

D: 更多的支點:將其中一條對角線分割成三等分。記住永遠以目測方式為之。

E: 將前面所提的第三個分割點(a點)視為支點,描繪另一個正方形。

F: 如此便可得到八個支點,然後再把圓周放進這個正方形裡,以便控制用手所畫成的圓周線條。

如果你現在畫正方形的平行透視圖(圖90),在它的內部畫對角線和十字形線;並且將其中的一條線分割成三等分,如此可以再畫另一個正方形透視圖,並標出八個點然後畫出圓的透視圖(圖91)。但請注意! 留意這三等分的分割,要選擇一條最不受截面影響的水平線,或最接近水平線的線。

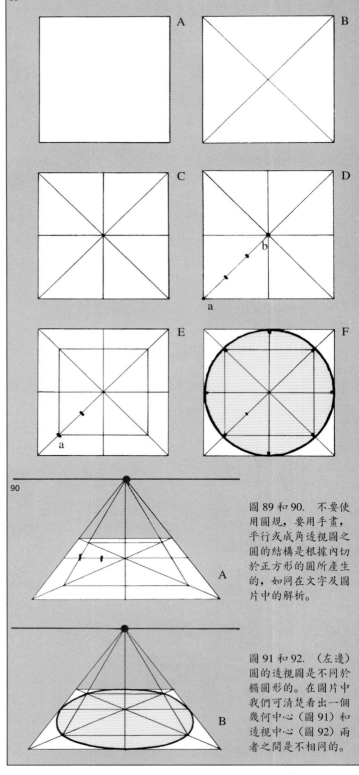

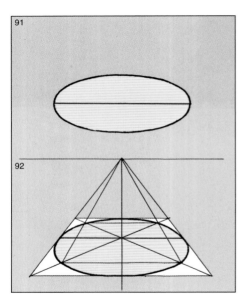

圖89和90. 不要使用圓規,要用手畫,平行或成角透視圖之圓的結構是根據內切於正方形的圓所產生的,如同在文字及圖片中的解析。

圖91和92. (左邊)圓的透視圖是不同於橢圓形的。在圖片中我們可清楚看出一個幾何中心(圖91)和透視中心(圖92)兩者之間是不相同的。

根據圖 93 之步驟 A、B 和 C 來看，畫圓的成角透視圖公式是一樣的；但要注意圓的形狀是不會改變的：不管是在平行或成角透視圖中都是相同的圓（圖94）。

現在你可以在圖 91 和 92 中證明橢圓的幾何中心和圓的透視中心之間的不同。

它們是不一樣的，你注意到了嗎？

最後再看圖 95 和 96，畫圓形透視圖最常見的三個錯誤。

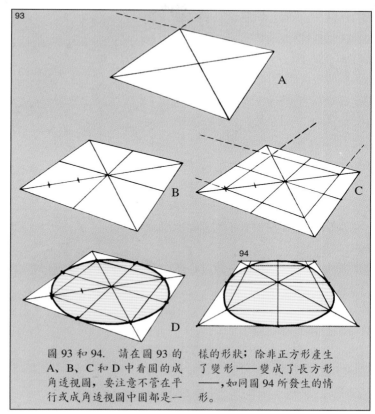

圖 95. 這裡有兩個在平行和成角透視圖中圓的常見變形，這是因為它被放在長方形中而非在正方形裡（圖 95A），以及線條有瑕疵（圖 95B）。

圖 96. 在這個例子當中，變形是因為正方形最近頂點的透視角度沒有 90 度。

圖 93 和 94. 請在圖 93 的 A、B、C 和 D 中看圓的成角透視圖，要注意不管在平行或成角透視圖中圓都是一樣的形狀；除非正方形產生了變形——變成了長方形——，如同圖 94 所發生的情形。

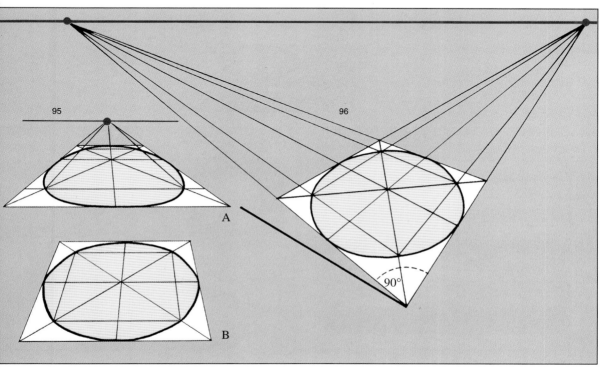

# 如何畫圓柱透視圖

要畫圓柱透視圖，首先必須要描繪一個拉長的立方體或是矩形稜柱體（圖97A和B），並在圖的上面及下面各畫一個圓（C），然後畫垂直線將兩圓（D）連接起來。圖97說明了整個過程的視覺發展。

在練習圖上（圖98）以目測來畫這些圓柱，試著不要犯以下的錯誤：

花瓶底部的圓必須比水罐的圓或其上面部分更加完整（下頁圖99A和B）。

我們看圓，視線愈靠近水平線圓柱面愈小，請在下頁的圖100的圓柱形狀中看這個效果。

圓柱的底部不可以出現角度；必須全部是圓形的（圖101A和B）。

在透視圖中圓柱管兩邊的厚度必須比中間部分稍寬一點（圖102）。

最後，當在平行透視圖中，消失點位置偏離主體的中間，圓柱體和圓管就會出現變形的樣子，一如你在下頁的圖103A和B中所看到的。

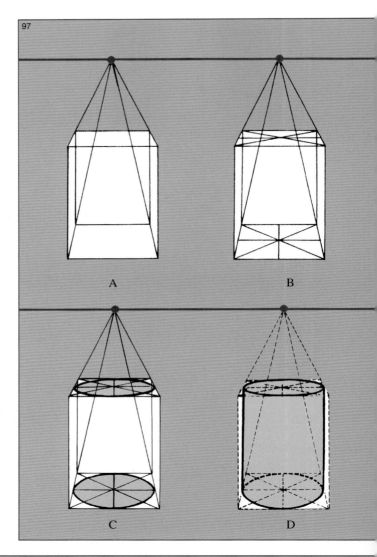

A

B

C

D

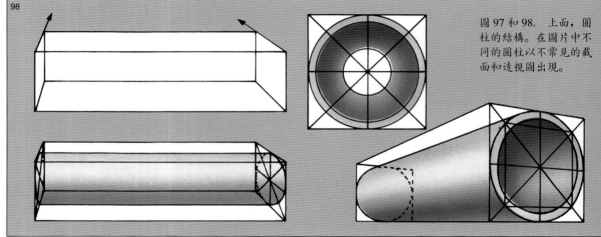

圖97和98．上面，圓柱的結構。在圖片中不同的圓柱以不常見的截面和透視圖出現。

99

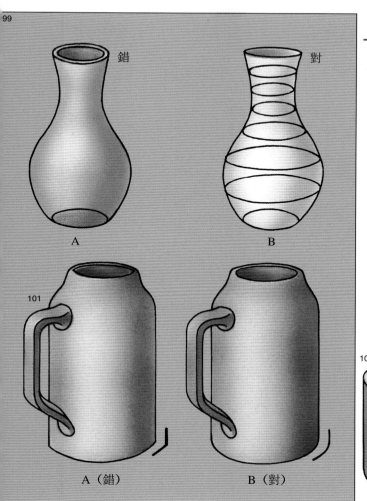

A　錯

B　對

101

A（錯）　　B（對）

100

VP　　　　　　　HL

圖 99 至 102. 在圓
柱或圓柱體形狀的圖
樣中最常見的錯誤。
請注意圖 101 的錯
誤,而且切記圓柱的
底部必須是一個圓。

102

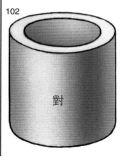 

對　　　　錯

103

VP

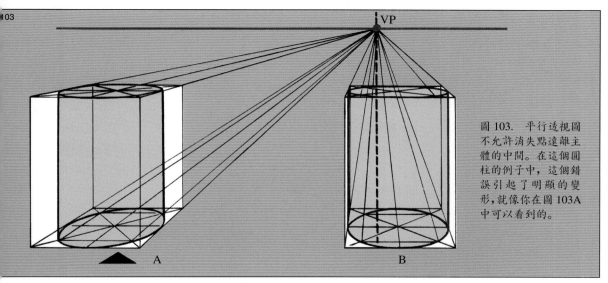

A　　　　　B

圖 103. 平行透視圖
不允許消失點遠離主
體的中間。在這個圓
柱的例子中,這個錯
誤引起了明顯的變
形,就像你在圖 103A
中可以看到的。

# 如何畫角錐，圓錐和球體透視圖

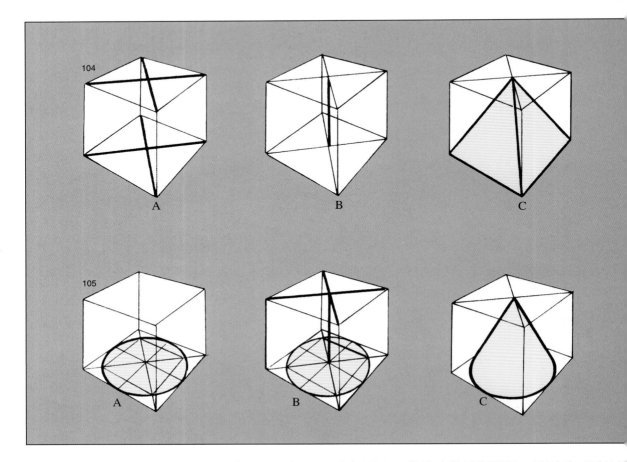

圖 104 至 107. 正如你在這些圖中所見到的，角錐、圓錐和球體都是根據立方體而描繪出來的。以角錐和圓錐，或在立方體內部畫不同的圓等為例，只要先確定立方體的中心，如此便可完成裝飾有凹紋、條紋等的球面。

只要懂得描繪立方體透視圖，就容易解決這個問題了。要畫角錐體只需要在立方體上、下兩個正方形中各描繪其對角線，並用垂直線把這兩個對角線相交點連接起來，然後再從底部正方形的四個頂點各引出直線連接到上方的中心點（圖 104A、B、C）即可。

圓錐是從立方體衍生的結果。首先在立方體的底部畫一個圓，並在上面的正方形裡畫出確定立方體透視中心的十字線。然後再將此中心點與圓的輪廓用線段連接起來，這樣就完成一個圓錐體了（圖 105A、B、C）。

現在我相信不需要太多的說明你就可以描繪球體透視圖了，只要看下頁的圖 106 問題就解決了；我們想像在一個立方體圖形中它的對角及水平方向各有一系列的內牆，而根據前面所學到的方法我們可以在這些牆上勾畫出一系列的圓透視圖，這樣便可得到一些相關的透視位置來幫助我們畫球體的透視圖。雖然一下子可能會覺得為了得到一個單純的圓周而要畫一系列的圓是有些不合邏輯的，但在很多的建築裝飾以及從球體衍生出來的一些形狀中，如有凹紋的球形頂飾、一個球、一個氣球等，裡面的許多裝飾線條都是需要擁有這方面知識才能正確地把它們描繪出來的。

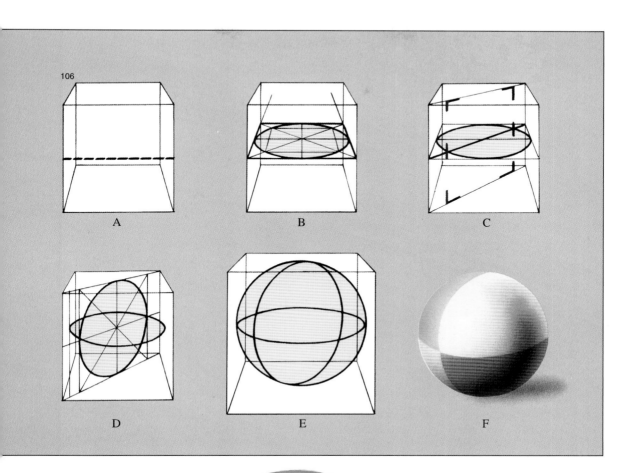

106

07

# 透視法的基本形狀範例

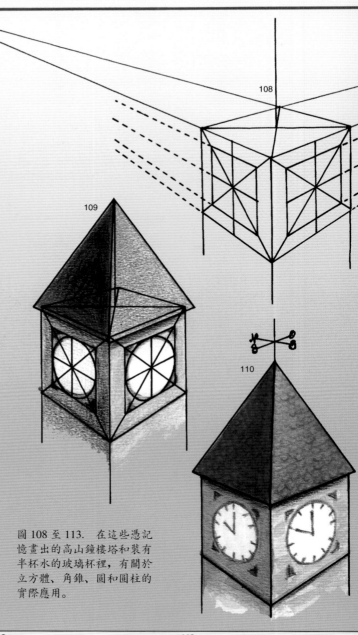

只要有一個角錐、一個立方體和兩個圓的透視圖，這樣你就可得到一座在高山上的鐘樓塔（圖 108、109 和 110）；而有一個正方形加上通過其中心點的水平線（圖 111），你就可以畫一個圓形底部以及兩個圓（圖 112），接著還可以描繪出一個裝一半水的玻璃杯（圖 113），一個根據圓錐所構造的交通標誌物（下頁圖 114）。此外，兩個圓的透視圖，一垂直、另一水平，是兩個輪胎的結構基礎（圖 115）；還有一張桌子、一個盤子、一個大水罐、一個漏斗、一個玻璃杯、一個立方體（圖 116、117）……這些物體實例的構造都是以透視法的基本形狀做為基礎。你鼓起勇氣了嗎? 拿出紙筆，用眼睛、用感覺，以透視法來描繪到目前為止所學到的基本形狀: 立方體、圓、圓柱、角錐、圓錐……再由這些基本形狀發展出具體形狀的結構，憑記憶描繪物體如杯子、蘋果、一組咖啡杯、鬧鐘、酒瓶、農莊、電腦、書、香煙包、摩天大樓或沙漠中的金字塔。

圖 108 至 113. 在這些憑記憶畫出的高山鐘樓塔和裝有半杯水的玻璃杯裡，有關於立方體、角錐、圓和圓柱的實際應用。

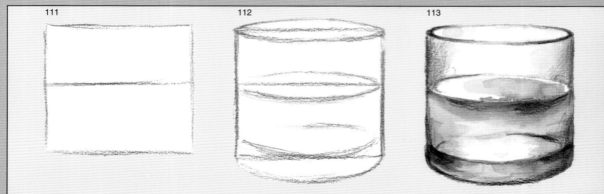

圖 114 和 115. 一個交通
標誌，一個輪胎：兩個由
角錐和圓產生的形狀結構
的範例，只要依據這些形
狀，不需要模型也可以作
畫。

圖 116 和 117. 如果你精通
透視法的基本形狀就可以描
繪任何主體，不僅是有模型
在面前的時候，甚至還可以
創造以及憑記憶來作畫。

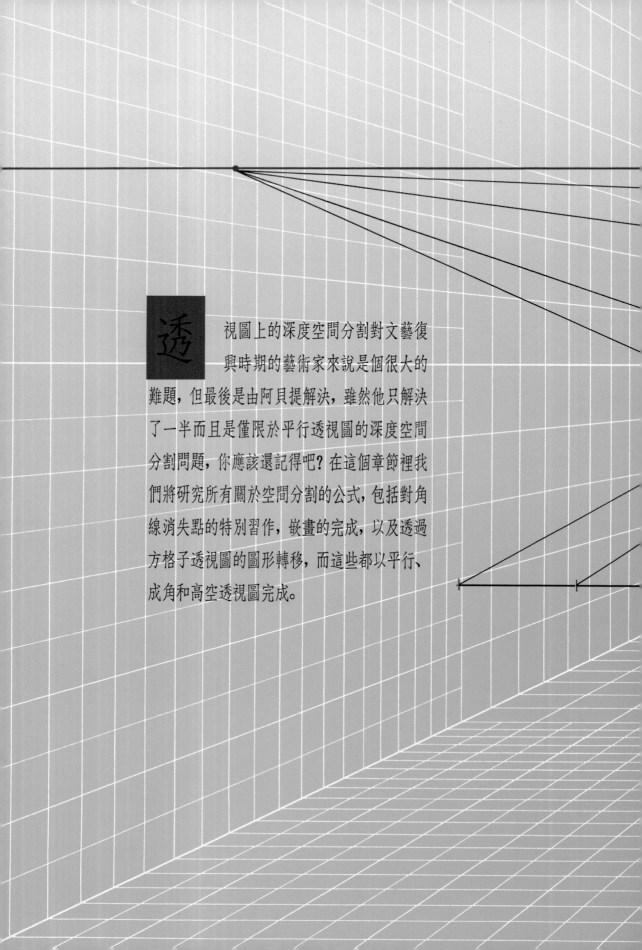

透 視圖上的深度空間分割對文藝復
與時期的藝術家來說是個很大的
難題，但最後是由阿貝提解決，雖然他只解決
了一半而且是僅限於平行透視圖的深度空間
分割問題，你應該還記得吧? 在這個章節裡我
們將研究所有關於空間分割的公式，包括對角
線消失點的特別習作，嵌畫的完成，以及透過
方格子透視圖的圖形轉移，而這些都以平行、
成角和高空透視圖完成。

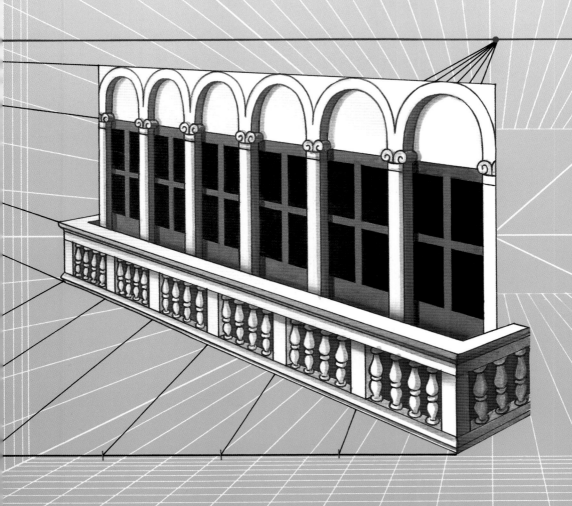

在透視圖中的
深度空間分割

# 如何確定透視中心

這裡有個可能是藝術家為了尋找房間或建築物正面的中心，或是為了將地板、窗戶、門等分割成兩半時常會遇到並要解決的問題。這種描繪公式我本身使用過很多次，以寫生方式來畫自然的形體，不用尺和直角尺，只用手和眼睛。非常簡單……但你已經認識它了啊！當你在畫圓的透視圖時就已經應用它了，簡單地說就是畫兩條穿越正方形或長方形的對角線。而如果要分割空間成兩半，就要從透視中心描繪一條垂直線或是水平線。請觀察在這頁底的圖 118 中有空間

被分割成兩半的不同例子，以大門為例，為了得到不同的透視中心，大門被重複分割了。現在順便觀察同一個大門移到左邊後的矩形透視圖，為了補償牆壁的厚度，大門在裡面 A 開始，因此中心 B 的位置是不正的。最後，在下頁的圖片中同樣的公式被應用到成角透視圖的空間分割上，要分別確定這兩個圖例的透視中心以便標出紀念碑和旗子的位置（圖 119 和 120）。在圖 121 的 A、B、C 中，為了裝飾的動機，十字形線與對角線條被描繪在成角透視圖上。

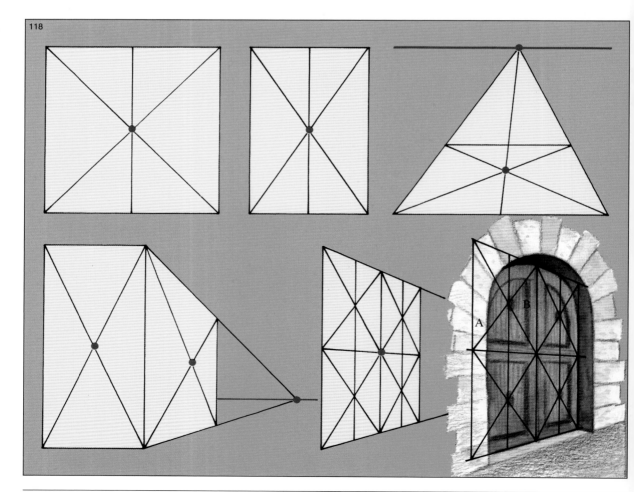

118

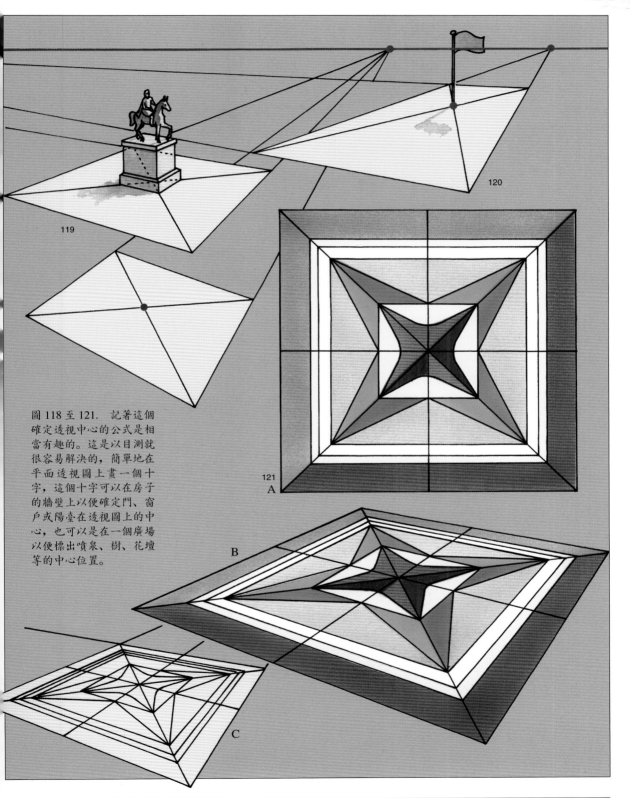

圖 118 至 121. 記著這個
確定透視中心的公式是相
當有趣的。這是以目測就
很容易解決的，簡單地在
平面透視圖上畫一個十
字，這個十字可以在房子
的牆壁上以便確定門、窗
戶或陽臺在透視圖上的中
心，也可以是在一個廣場
以便標出噴泉、樹、花壇
等的中心位置。

# 對角線消失點

在下面的篇幅中你會學習到對角線消失點（也稱為距離點）。我曾在本書的第13頁中提過這些消失點——記得嗎？——當時我說過使用這些對角線消失點的目的是為了描繪那些向水平線消失和以相同距離重複的形狀，例如在馬賽克上、古典紀念碑的柱子上以及一條大街上並排林立的樹木等等，都應用過這個方法。

我們現在來看該如何標出這些對角線消失點的位置、它們代表什麼意義以及有什麼用途：請注意圖122的平面圖（俯瞰），當它從上往下俯瞰時僅是一條線，一個側面的圖像平面。這位站立的人正在注視正方形表面（物體），記住圖像平面（如同阿貝提或達文西所稱的紗簾或窗戶）只是你作畫時所用的畫紙或畫布……，而當從上往下俯瞰這個圖像平面時，它就變成一條線，一個側面，你同意嗎？好，現在就觀察消失點 (VP) 的位置（在平行透視圖上消失點位置）和視點 (PV) 重合，因此也證明了：

**正方形的對角線與垂直線形成45度角，還有，從觀察者的站立位置到對角線消失點間的連線與從觀察者到中心消失點的垂直線也形成一個45度角。**

現在我們接著看下頁的圖例；當這個馬賽克平面圖的對角線（圖123）穿過圖案時，也與馬賽克中的方塊形成45度角。最後，請觀察當馬賽克以透視圖呈現時（圖124），對角線確定了各排方塊之間的空間與深度。

圖122. 要記住很重要的一點是，在幾何學上從對角線消失點到中心消失點的距離與從觀察者到圖像平面的距離相等。注意模型的對角線與垂直線所形成的45度角和從觀察者位置到對角線消失點，與觀察者到圖像平面的垂直線所形成的角度相吻合。

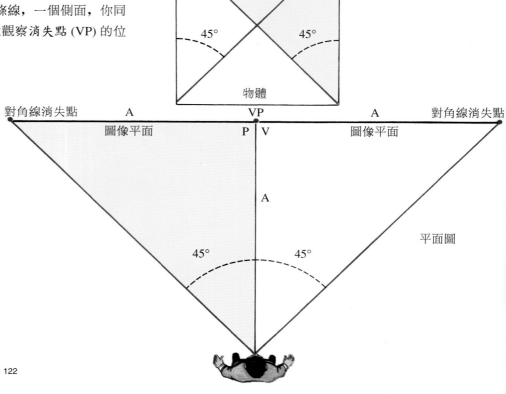

但尚有一點有待闡明：在地平線上對角線消失點應該在距離中心消失點多遠的位置被標出？你注意看：在平面圖上，從觀察者到中心消失點的垂直線剛好將地平線分成相等的兩段（圖122 A–A–A）。因此在透視圖上，對角線消失點必須標在位於水平線之中心消失點的兩端，而且它和中心消失點的距離必須是半個圖像平面寬度的三倍（a, b, c，圖124和125）。

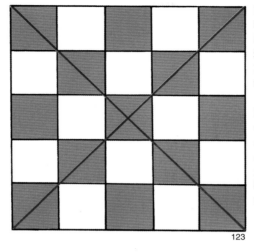

圖123和124. 觀察在這馬賽克的平面圖上通過方塊的對角線位置，還有在透視圖上（圖124）這些相同的對角線和馬賽克的投影。

圖125. 將圖122的平面圖以透視圖方式表現出來，我們可以說在消失點（VP）與對角線消失點（DVP）之間的距離是整幅圖畫一半寬度的三倍。

123

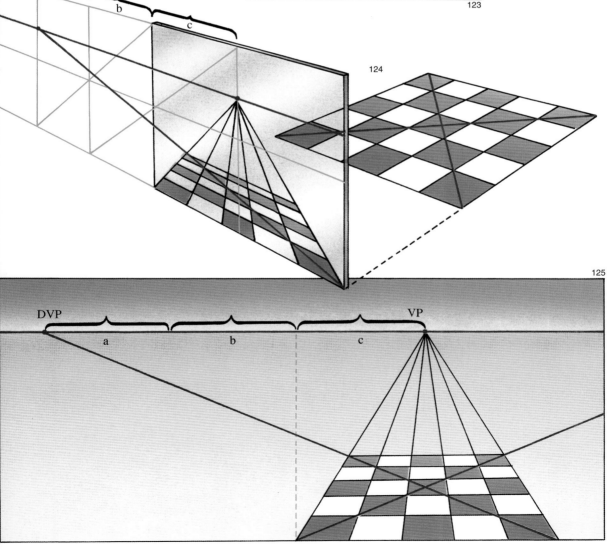

124

125

# 如何描繪馬賽克的平行透視圖

我們是藝術家而非製圖員。如果我們要以寫生方式來描繪馬賽克，通常必須以目測來估計體積及比例，而在本書第 63 頁中曾解釋過的幾何結構就留給那些超寫實主義者。這裡有一個為藝術家準備的公式：

圖 126：在要描繪模型之前，從確定地平線 (HL) 和消失點 (VP) 的位置著手，接著估計馬賽克在基線 (GL) 上的寬度，以及能容納進這個寬度的方塊數目：我們放七個。

圖 127：將這些分割點與位於地平線上的消失點連結起來，然後以目測估計能容納兩個方塊的正方形的深度，將這個正方形勾畫出來。

圖 128：再來描繪通過正方形以及馬賽克頂點 C, D, E 的對角線，如此一來，將可得到點 F, G, H 等等。

圖 129：延長前圖的對角線，如此便可在地平線 (HL) 上確定對角線消失點 (DVP) 位置。而在這條對角線上可以找到一系列的相交點，將這些點分別畫成水平線，如此一來，馬賽克的結構就完成了。如果你想將嵌畫延長，只要在右上方從第二或第三個方塊起再畫一條連接對角線消失點 (DVP) 的對角線即可。

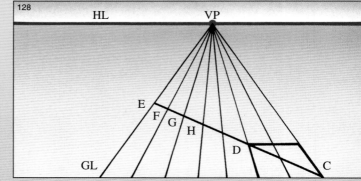

圖 126 至 129. 在內文中說明了描繪馬賽克的平行透視圖的所有過程。

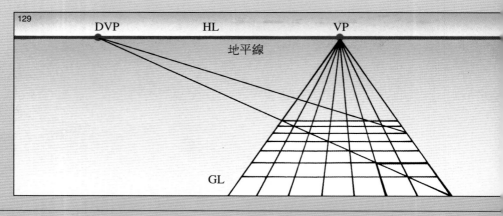

# 實際應用

前頁的結構可以創造出如同本頁圖般的馬賽克,其實沒有其他的訣竅,只要事先研究(圖 130)以確定形狀及顏色,以及對角線消失點的公式應用。

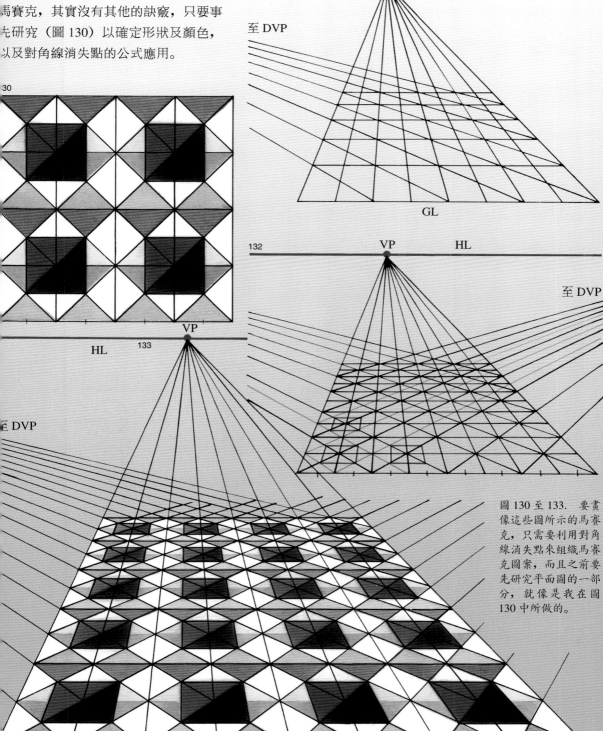

圖 130 至 133. 要畫像這些圖所示的馬賽克,只需要利用對角線消失點來組織馬賽克圖案,而且之前要先研究平面圖的一部分,就像是我在圖 130 中所做的。

# 方格子透視圖的使用

我想你知道透過方格子的使用來做圖像複製的方法。過去有很多藝術家都使用過，文藝復興時期及之後的畫家，包括拉斐爾 (Raphael)，米開蘭基羅，丁多列托 (Tintoretto) 以及所有十六世紀的壁畫家及方格圖案藝術家，還有現代藝術家如竇加，夏卡爾 (Chagall)，達利……，但是我們現在不討論為了複製圖畫或大型壁畫的方格子圖案，而是要討論將圖像複製成透視圖。

需要解釋怎麼做嗎？我想並不需要；總之：以線描法來複製一個主題，並在上面打方格子；描繪方格子（就如同馬賽克圖案）的平行或成角透視圖，其水平線的高低，則視透視圖的傾斜度而定，最後再藉由方格子繪出圖案。

方格子特別被用在需要複製的影像上，就像是圖畫或插圖的一部分，由藝術家自己構圖，創造或虛擬一個主題，就像是沒有模型的創作工作。例如描繪一些主題,在這些主題裡畫者想像一個有裝飾的地板或一個大型廣告——我現在突然記起倫敦皮卡迪利廣場 (Piccadilly Circus) 的十字路口有個巨型廣告——等等。

圖 134 至 136. 這是一些有待打上方格子並且畫成透視圖的範例。

圖 137、139 和 141. 為了方便將圖畫打上方格子，最好是以放大二到三倍的影印尺寸來做描繪。

圖 138、140 和 142. 在圖 138 中，"A" 這個字已被複製為成角透視圖，但從幾乎不影響到透視圖的高處來俯瞰，無論如何這是一個馬賽克的成角透視圖，它的結構在第 76 頁中將會讀到。在圖 140 和 142 中，方格子在馬賽克的平行透視法公式中完成，包括了到距離點的對角線，這在前面第 64 頁中已解釋過了。

134

135

Barcelona'92

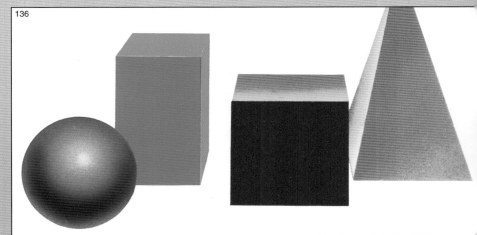

136

137

138

139

Barcelona'92

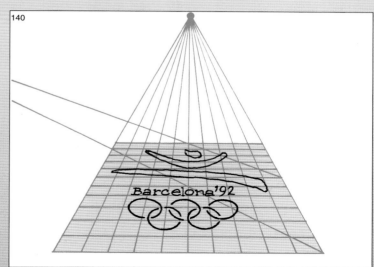

140

Barcelona'92

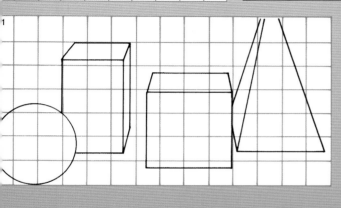

141

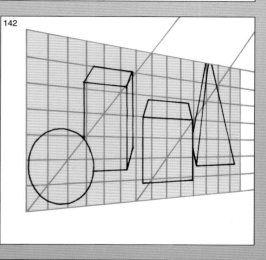

142

# 如何平均分割空間的深度

143

在圖 143 和 144 中有一個我們將要解決的問題，就是：描繪重複而且向地平線消失的形狀時，畫者要如何利用對角線消失點的幫助來標出形狀的位置。

我們會找出方法來解決這個問題。但是現在我們先研究比較不複雜的過程，如以下所列：

你先想像一個無止盡的空間，再虛擬一個由上往下俯瞰的鐵軌道，並且保證一切要以正確的透視法來描繪。請注意：

圖 145：這是一個空間。你從估計最靠近的水平線中心 (A) 開始，並從這點畫一條連接消失點的垂線；完成之後，現在估計第一空間的深度（距離 B）並畫第一條水平分界線，而這個估計必須以目測方式為之。

——目測？

——是的！很幸運地，對藝術家們來說，在透視圖中不全都是機械式估計出來的結果；因為不管在這方面或任何情形中，都會用到我們以眼睛測量及比例的能力。

圖 146：現在從頂點 D 畫一條穿過中心點 E 的對角線，如此可得到點 F。

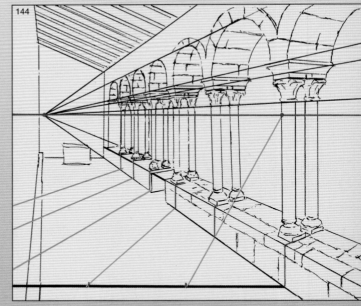

144

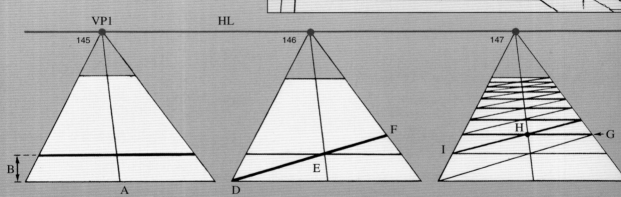

145

146

147

VP1 · HL

B

A

D · E · F

I · H · G

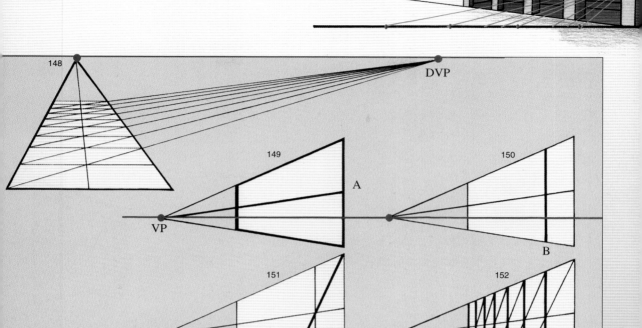

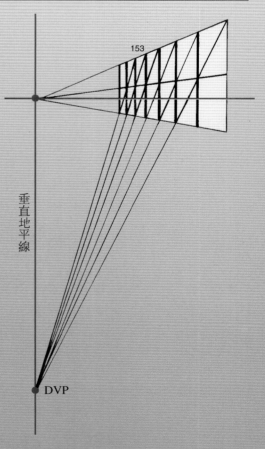

圖143和144. 在這個範例中圖像的形狀重複並且向地平線消失，而主畫者要在透視圖中分割並估計空間的深度。

圖145至148. 平行透視圖中水平面的深度空間分割。

圖149至152. 與前面同樣的過程，但這次應用在垂直面上。

圖153. 垂直面的深度空間分割，也包括了向對角線消失點 (DVP) 集合的對角線，但此時消失點是位在垂直地平線之上。

圖147：從點 F 再畫一條水平線 G……如此你就得到另一個空間。這條水平線交中心線於點 H，而在 H 上又通過另一條自頂點 I 引出的對角線……如此的畫法到最後就能在透視圖上平均地分割空間的深度了。

圖148：接著將在前圖中畫好的一系列對角線延長，並使它們都集合在地平線上的對角線消失點 (DVP)。

同樣的公式也可以應用在垂直的空間像是一面牆壁上，例如延續以目測估計第一空間的過程（圖149和150）畫第一條對角線（圖151），而從這條線開始再完成其他部分（圖152）。從這例子的獨特性來看，這裡也可以證明透過對角線到對角線消失點的延長，必須畫一條垂直的地平線，就如同在圖153中可以看到的。

垂直地平線

# 限定空間的特定分割

我們先設想這樣的一個問題：在透視圖中分割一個空間，這個空間是由三個體積相同且又並連放置的主體所組成，例如一個分成三個基本單位的書櫃。在這樣的情況之下，前面所提過的公式就不適用了。你看圖 154，為了得到準確的分割，可能反而會缺少或多出一些空間出來。

為了避免錯誤以及不斷的擦拭重畫，我們可以應用下面的數學公式取代用目測估計。在這個公式中應用了基線 (GL)（也可以是測線 (ML)，接著我們馬上會看到）。

請看圖 155 的問題所在：我們必須將空間中的距離 A–B 分割成五個平均等分。第一步：交頂點 C 畫出一條水平基線 (GL)。第二步：在垂直線最接近水平線的交叉點處標出測點 (MP) 的位置（圖 156）。

圖 154. 現在的問題是不同的。前頁的公式並不適用在特定且平均等分的分割上。

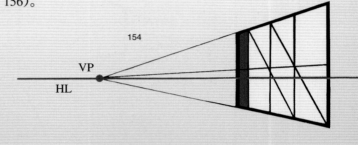

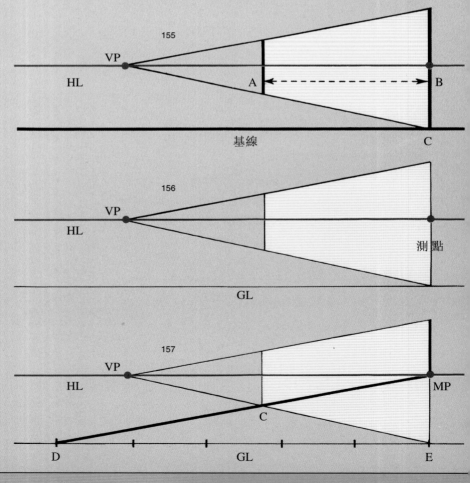

圖 155 至 158. 在內文中我已說明解釋過將特定空間分割成平均等分的過程，當中應用了一個新的元素：基線 (GL)，它確定了在透視圖中的分割。

繼續：從測點畫一條對角線通過頂點 C 到達基線，接著將線段 D-E 分割成五段相等線段（圖 157），這樣就可以了。再來僅需要從這些分割點引出一系列的對角線連接到測點，如此便可以得到點 F, G, H, I，然後再從這些點各自引出垂直線，這樣一來就完成在透視圖上將限定空間平均分割成五等分的工作了（圖 158）。你不認為這個方法很好嗎？

圖 159 至 161 中你可以證實測線 (ML) 可標在較高的頂點 J 處（圖 159）、或在下面較遠處的頂點 K（圖 160），甚至在向右邊消失的線段上面的頂點 L（圖 161）。

毫無疑問地，這是將限定空間等分為特定部分的透視法公式之一，也是最獨特而且最有用的方法，不管是在平行或成角透視圖上的做法都是一樣的，因為在下頁我們會看到，以成角透視圖來說只需把描繪過程加倍即可。所以我建議你練習這種分割空間的方式，並反覆地描繪作畫。

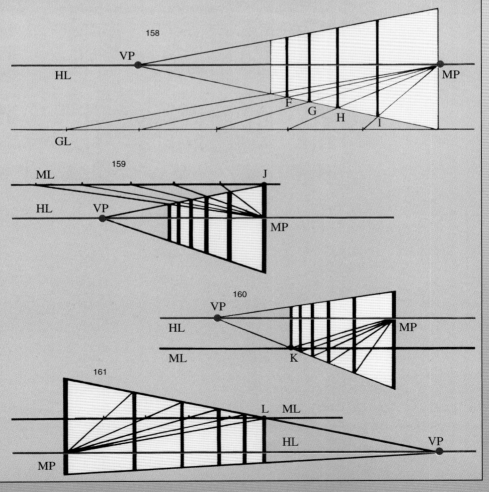

圖 159 至 161. 請觀察在這些圖像中測點應該標在最近的稜線和地平線的交叉點上，但相反地測線 (ML) 則應在 J, K, L 空間頂端上找到。

# 限定空間的重複分割

圖 162. 這個是十八世紀的德國宮殿模型，我們拿它來畫平行透視圖，並分割其透視深度以便畫出建築物大門、陽臺和窗戶等元素彼此之間的間隔。

圖 163. 大體上來說——內文部分已有詳細解釋——首先必須根據地平線來畫結構，然後標出測點以確定測線的長度，在這條測線上應該要估計模型的元素之尺寸和間隔距離。

現在的問題是：在畫建築物正面的平行透視圖時，其中有一些要素（門、窗戶、凸出部分、天窗、空間等等）會做週期性的重複（圖 162）。

複雜嗎？與其說複雜，還不如說是費工夫……因為必須要應用測線 (ML)，並調整要素的體積和距離。但我們要看如何畫：

圖 163：開始描繪建築物的結構，並藉

由垂直線 A 和 B 以目測確定深度，此外根據向地平線消失的線 C, D 和 E 來測定建築物和屋頂的高度；這也意味著幾乎要同時地標出地平線 (HL)——「與一個人等高的位置」，記得嗎？——好了嗎？那麼現在請從屋頂的頂點 (F) 畫一條延伸到建築物那一邊的水平測線 (ML)，並且在垂直線 (B) 上與地平線最近的交叉點上指出測點位置。而要完成

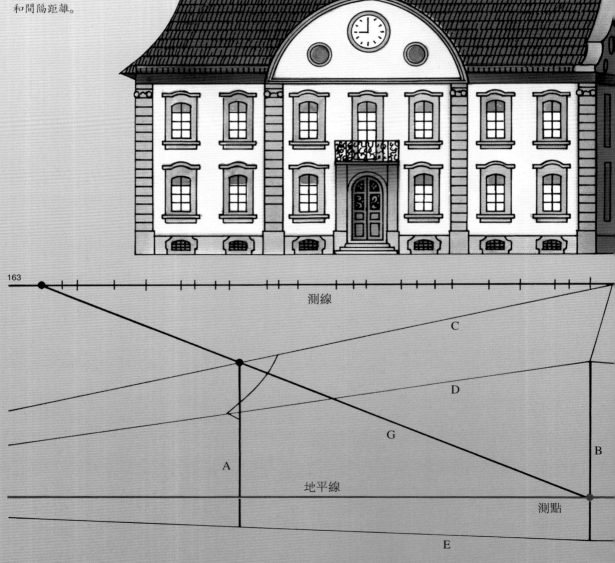

162

163

測線

C

D

G

B

A

地平線

測點

E

這第一階段只需要從測點畫一條連結到測線（線 G）的對角線，並且在測線上確立窗戶之間以及建築物其他要素的寬度和間隔。（看第 74 頁描繪這些測量點的公式）

圖 164：首先你要畫線 H, I, J, K, L, M 以確定建築物各要素的高度和彼此之間的間隔，然後還必須描繪一系列從測點向測線消失的線。接著指出這些對角線和屋頂邊線 (C) 的所有相交點。到這裡圖已接近完成階段了。

圖 165：是的，現在只要從前面提到的相交點各畫向下的垂直線到建築物的底部，如此就可以得到一個簡圖，在圖中所有的要素都被標在正確的透視位置上。

圖 164. 接著再畫向地平線消失的平行線，確定元素的高度，並且描繪出確立元素彼此間的位置、尺寸和距離的對角線。

圖 165. 最後，只要再畫垂直線就完成了。

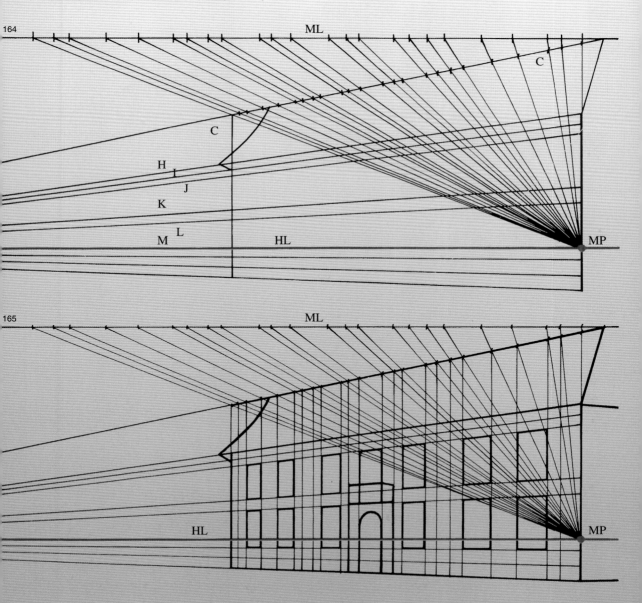

# 成角透視圖中的空間分割

現在你知道該如何分割平行透視圖的深度空間，畫重複且向地平線消失的形狀了：你可以回到第 68 至 73 頁再看一次並動手描繪。然而在本頁圖片的範例解析中，說明了在成角透視圖中的相同情形，因為這和先前的例子很類似，所以

我認為可以減短解釋的過程而不用重複觀念及用詞的說明。

例如：在圖 166 中重複了空間的平均分割，就像鐵軌道的範例一般（第 69 頁的圖 148 和圖 149 至 153），然而因為這裡所表現的是成角透視圖，所以必須重複

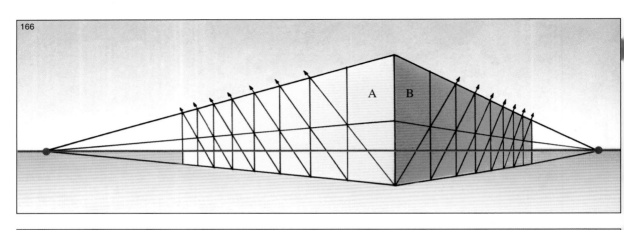

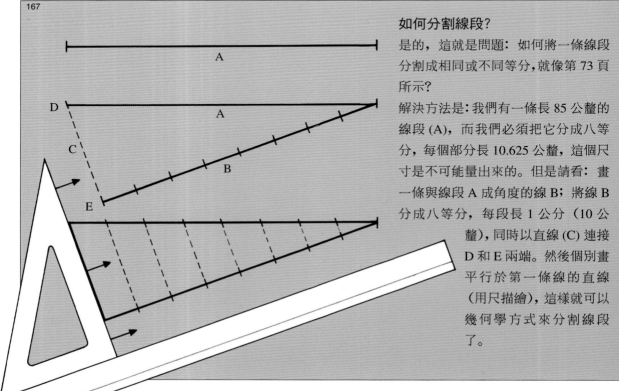

### 如何分割線段？

是的，這就是問題：如何將一條線段分割成相同或不同等分，就像第 73 頁所示？

解決方法是：我們有一條長 85 公釐的線段 (A)，而我們必須把它分成八等分，每個部分長 10.625 公釐，這個尺寸是不可能量出來的。但是請看：畫一條與線段 A 成角度的線 B；將線 B 分成八等分，每段長 1 公分（10 公釐），同時以直線 (C) 連接 D 和 E 兩端。然後個別畫平行於第一條線的直線（用尺描繪），這樣就可以幾何學方式來分割線段了。

描繪過程，首先勾畫 A 面，然後是 B 面。但是正如你可以觀察到的，描畫方法其實是完全相同的，不是嗎？

在圖 168 中重複了限定空間的分割問題，和圖 158 的平行透視圖範例一樣應用了基線，但這裡也要將描繪過程複製

以解決成角透視圖的兩面 A 和 B。最後，圖 169 說明和第 72 頁的建築物相同的範例。如此一來你將可完全明瞭有關這部分的解釋，而且可進行到下一頁了。

圖 166（上一頁）、168 和 169. 如同我在內文中說過，這些成角透視圖的空間分割過程和在前幾頁中有關平行透視圖的說明實際上是相同的，所不同的是這裡必須要藉由重複的面來解決相同的問題。

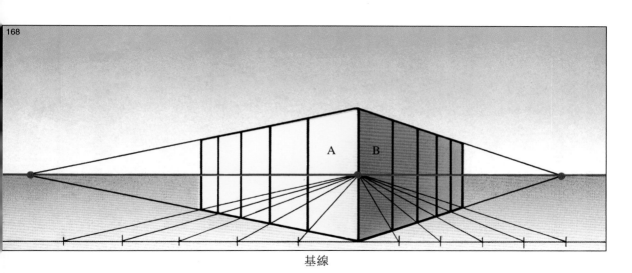

基線

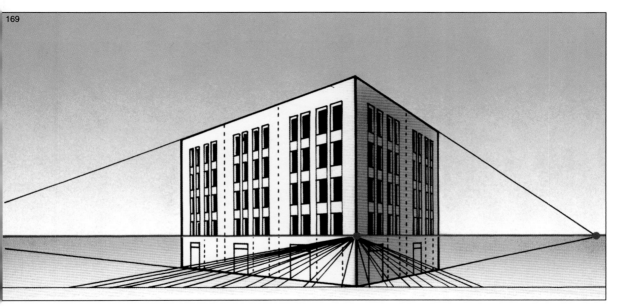

# 如何描繪馬賽克的成角透視圖

把鉛筆削尖，將手指及視線擺正。我認為這是最有趣或許也是最費工夫的一個練習：描繪馬賽克的成角透視圖。

**圖 170:** 畫一個正方形或矩形之成角透視圖，有地平線 (HL) 和兩個消失點（VP1 和 VP2）。接著畫一條經過正方形最近頂點的水平基線 (GL)；並由上述頂點向上畫一條與水平線相交的垂直線，而這個相交點便是測點 (MP)。繼續從測點 (MP) 描繪一條通過頂點 A′ 的對角線 A，這樣就確定基線的長度了。繼續分割基線成十等分，如果需要也可應用在第 74 頁解釋過的線段分割法。從基線上每個被標出的分割點向測點畫出線 B, C, D, E 等等（不需要將這些線延長至測點，可以畫到正方形的右邊就停

圖 170 至 173. 在這裡應用了建立測點 (MP) 的垂直線和連接到基線 (GL) 的對角線 A，這是為了要估計方塊的數目（圖 170）以及向消失點 1(VP1) 集中的線條（圖 171）。此外也運用了對角線與對角線消失點（圖 172）以建立馬賽克的成角透視圖（圖 173）。

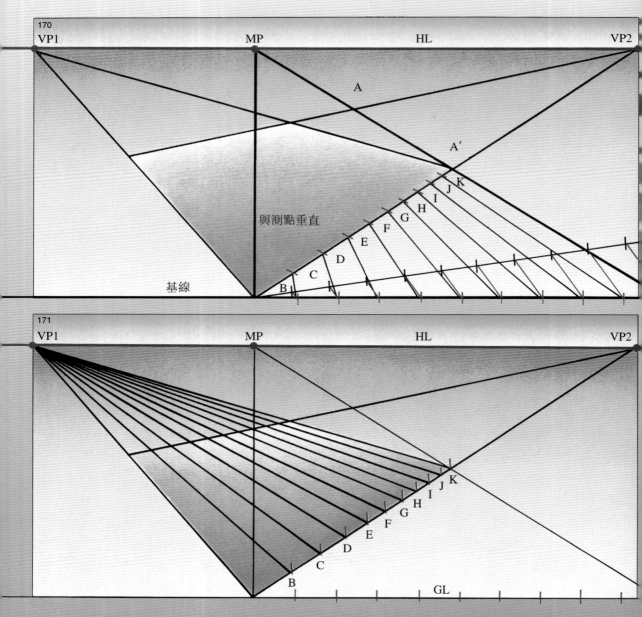

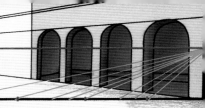

止，如此可確定一系列與 B, C, D, E 等比例相同的紅點出來）。

圖 171：從正方形最近邊已標出的這些紅點 B, C, D, E 等描繪出一系列連結到消失點 1(VP1) 的線。

圖 172：現在在從正方形的最近頂點 (F) 到最遠點 (G) 畫一條到對角線消失點 (DVP) 的對角線，當對角線通過一系列

向消失點 1(VP1) 集合的線時，便確定相交點 H, I, J, K 等等。

圖 173： 通過上述的點描繪向消失點 2 (VP2) 集中的線條，如此一來便完成了方塊圖形，而馬賽克的描繪工作也告結束。

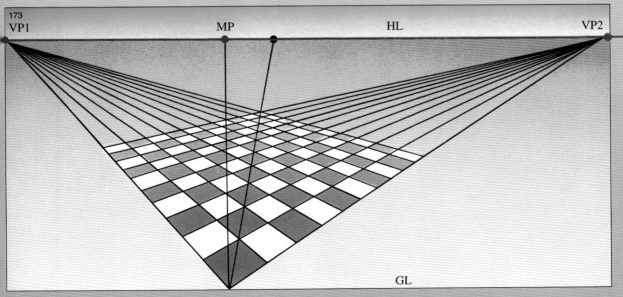

# 如何在高空透視圖中分割深度

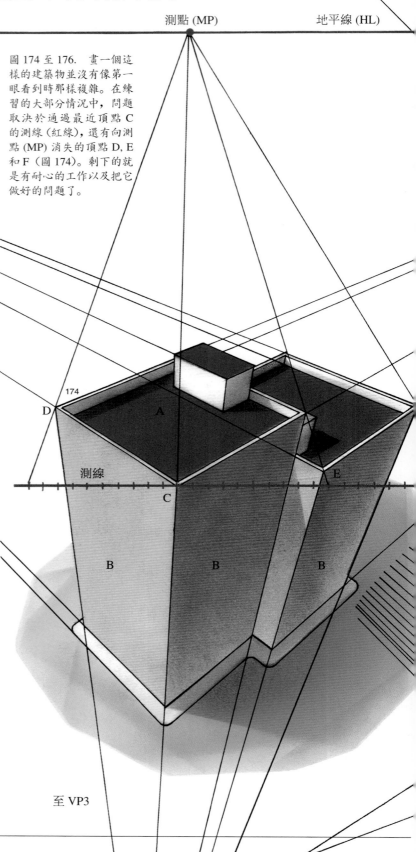

姑且不管第三個消失點，高空透視圖中的深度空間分割實際上和在成角透視圖中所研讀過的規則是一樣的。實際上：一個水平面，如同這棟建築物的紅色平臺（圖174），可以用成角透視圖的兩個點解決 (VP1, VP2)，而當討論到垂直面時，如同這棟建築物的牆壁 (B)，則必須要記得所有的垂直線向第三個消失點 (VP3) 消失的原理，這就是全部了；不過等一下，還有一點需要注意：當涉及在高空透視圖中分割特定空間成限定部分時，正如這個建築物範例——必須將每面牆的固定寬度分割成一定數目的窗戶——，必須記得測線的特殊位置。請看圖174（紅色的地平線），通過建築物上面最近頂點 (C) 的測線，以頂點 D, C, E, F 為支點以便向地平線 (HL) 上的測點 (MP) 消失。請注意測線上確定窗戶間隔的分割點。在圖175中可看到一系列從測線（紅色）引出向測點消失的線，當這些線通過建築物的側邊時同時也確定了一系列向VP3消失的垂直線，而這些線建立了（圖176）高空透視的一系列窗戶結構。

圖174至176. 畫一個這樣的建築物並沒有像第一眼看到時那樣複雜。在練習的大部分情況中，問題取決於通過最近頂點 C 的測線（紅線），還有向測點 (MP) 消失的頂點 D, E 和 F（圖174）。剩下的就是有耐心的工作以及把它做好的問題了。

測線

至 VP3

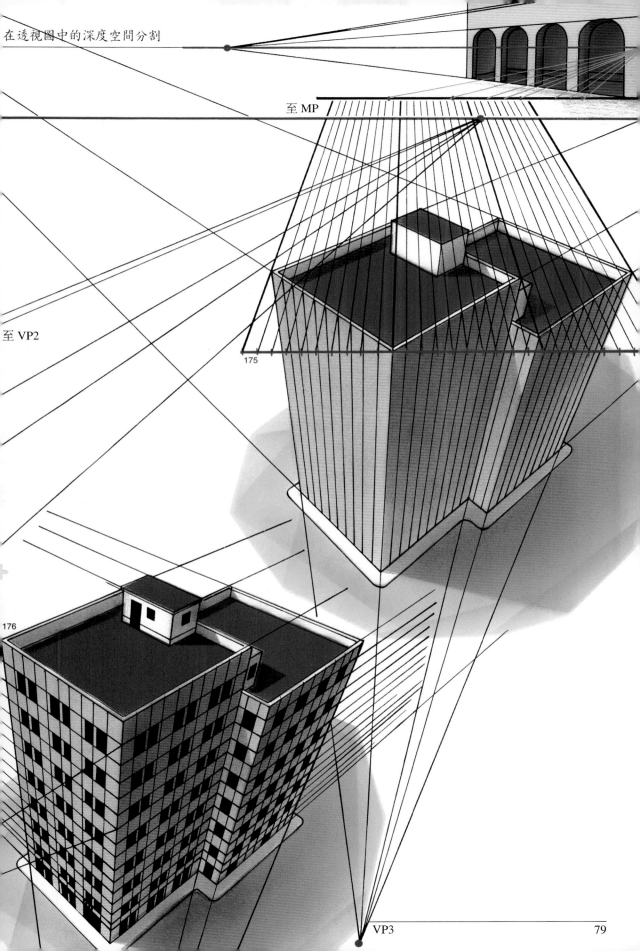

至 MP

至 VP2

175

176

VP3

**看** 到這個標題，你可能會想這個章
節是包含不同主題的一個「裁縫
箱」。但有一個因素說明了它們之所以放在這
倒數第二章節的原因：就是複雜性。因為斜面
圖要求一個或更多的附屬消失點，還有一條垂
直的地平線；對映的主題使影像加倍，而房間
和家具圖則是最後的考驗。

斜面，對映，房間和家具

# 畫斜面透視圖

圖 177 至 179. 在平行透視圖中因斜面的存在會產生一條正常的地平線和一條或多條的附屬線，而且在一些情況中，就像圖 179 所示，還會引出了一條垂直地平線。這條線永遠處在正常消失點之上。

這幾頁的圖像只是一些含有斜面的物體或主題的範例，而斜面在透視圖中的位置需要一個或是更多的附屬消失點來確定，因此也應用了不只一條的地平線；正常的那條地平線上集合了向它消失的平行線，而另一條特別線——垂直或水平的——則是為了斜面的線所描繪出來的。

在圖 177，我們可以看到一條街道的平行透視圖，因其高低不平的兩邊而必須要應用兩個消失點來做描繪工作：正常的 VP1 上集合了來自門、窗戶和瓦頂的平行消失線，而另一個附屬點 VP2 則匯集了

人行道和街道地板的斜面線。在圖 178 中我畫了一個盒蓋半開之盒子的平行透視圖。盒子的正常消失點 (VP1) 位於上方的水平線上，而附屬消失點 (VP2) 則集合了蓋子的兩條平行線 A 和 B。

要以平行透視法方式描繪圖 179 的四間緊靠著的廠房，我應用了三個消失點，一個正常消失點以及兩個為了瓦頂斜面的集合所需的附屬點。此外，我還確定

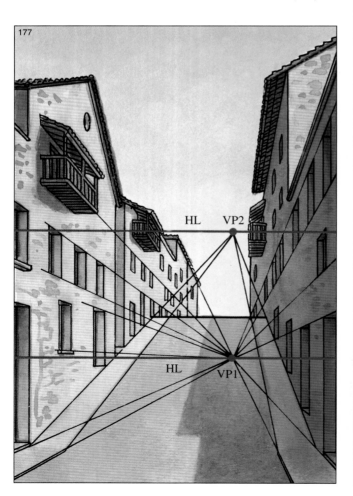

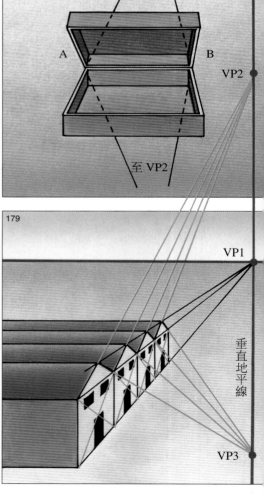

了兩條地平線，一條水平而另一條垂直，尤其是最後這條垂直線集合了一系列分別向 VP2（上面）和 VP3（下面）消失的屋頂對角線。

在附圖中你可以看到盒子和相連廠房的成角透視圖；由三個消失點輔助完成的盒子（圖180）：兩個正常消失點（VP1 和 VP2），以及一個為盒蓋準備的附屬點（VP3）。在廠房的屋頂部分（圖181），

有四個消失點和兩條地平線，這雖然是最費力但卻不是最困難的。請注意，那些廠房主要是由正常的消失點所決定的：VP1 在左邊，而 VP2 在右邊，兩點都位在正常的地平線上；而從屋頂的兩系列對角線所引出的消失點 VP3 和 VP4，則都在垂直的地平線上。我不再多說了，現在你可以毫無問題地畫出各種的斜面透視圖。

圖 180 和 181. 在成角透視圖中，斜面線永遠向位在垂直地平線的消失點消失，它們可以在正常消失點 1 或 2 的上方，這是鑑於斜面向左邊或右邊消失的緣故，如同圖 181 的廠房圖所發生的情形一般。

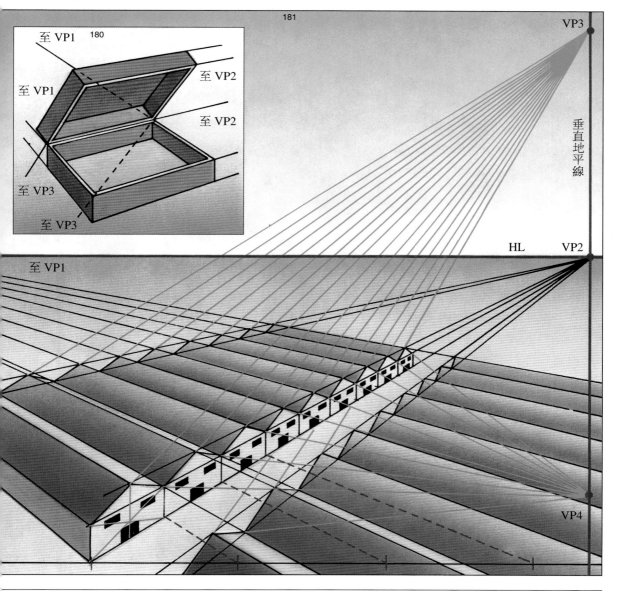

# 畫樓梯的斜面

不管是平行或成角透視圖，你都可以先確定你的視點。我在與視線等高處估計出我的視點（圖 182），而且在這個高度上描繪地平線和幾乎位在中央的消失點 VP1。接著確定臺階的高度，在樓梯起點的底座兩端分別畫出垂直線來（點 A 和 B）；緊接著，將垂直線分割成六等分或六階，由此將可得到樓梯的構圖。現在還要畫一條通過正常的消失點 (VP1) 的垂直地平線，並且標出第二個消失點 (VP2) 的高度，注意這第二點確定了每個臺階的深度。實際上：從第一階 C 和 D 引出的兩條對角線（紅線）在第二條消失線 C, E 上確定了第一個臺階的深度。到此為止樓梯構圖可說是幾乎完成了，只剩下一些細節而已，你可以在圖 183 中看到。第二條與最上面消失線（點 E）相交的紅色對角線確定了樓梯的總深度，如此一來從這點開始加上兩旁對角線的幫助，你可以確定兩邊的側面；而根據這兩個側面只需要再描繪連接兩邊的水平線，這樣樓梯的平行透視圖（圖184）就完成了。

成角透視圖的畫法也是一樣的（下頁），只是它有三個消失點，VP3 的位置與 VP1 或 VP2 一致，然而將這點 (VP3) 標在左邊或右邊則完全取決於你從哪個方向來看樓梯。無論如何，只有一條垂直線來確定臺階的高度，而且這條垂直線必須在消失線的頂點上（圖 185 A）。你敢只參考圖 186 和 187 就動手描繪嗎？我相信你可以的，所以現在就不打擾你了。

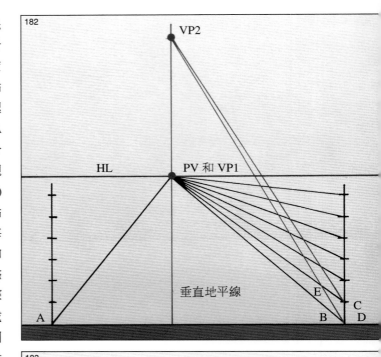

HL　PV 和 VP1

垂直地平線

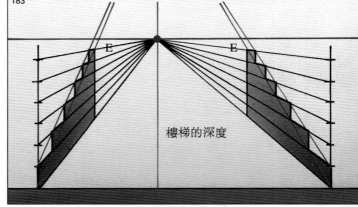

樓梯的深度

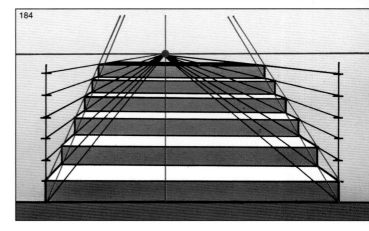

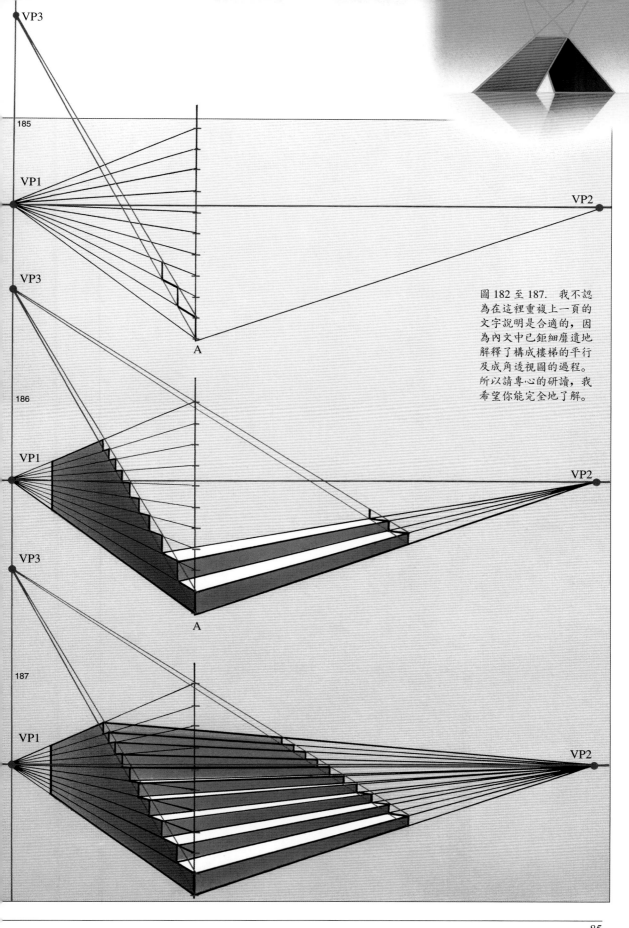

185

VP3

VP1

VP2

186

VP3

VP1

VP2

A

187

VP3

VP1

VP2

A

VP1

VP2

圖 182 至 187. 我不認
為在這裡重複上一頁的
文字說明是合適的，因
為內文中已鉅細靡遺地
解釋了構成樓梯的平行
及成角透視圖的過程。
所以請專心的研讀，我
希望你能完全地了解。

# 映像透視法

當一個物體出現在反照的表面上，它
的影像會以相反方向複製出來；這也
就是為什麼入射角相等於反射角的原
因（圖189）。換個方式來說，也就
是：複製物體的倒置圖畫它必須要和
正放的形狀完全一樣，有一樣的透
視圖，一樣的消失點以及一樣的
地平線。你可在圖中巴塞
隆納的碼頭和頁底的靜物畫
中（圖188和190）看到這個
效果。在次頁的圖像中——
底牆有鏡子的房間（圖193）
——已證明了上面的說法，
但是也加上了對角線的點以
便在透視圖中的實體圖像及反照映像上
標出兩幅圖畫、家具和右邊門等的位置。
其描繪過程如下：在圖191，藉由消失
點（VP1）我們可定出四面牆的位置，還
有鏡子和以頂點 A 和 B 為支點的對角
線所確定的對角線消失點（DVP）。

188

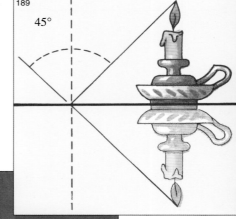

圖189. 由於入射角等
於反射角，所以物體在
反射下複製出其影像。

189

45°

圖188和190. 那些反
照在水中、鏡中或擦亮
的表面的映像以顛倒方
式出現，這和我們正常
看到的相反。所以，對
映形狀有相同的地平線
以及和原始點一樣的消
失點。

190

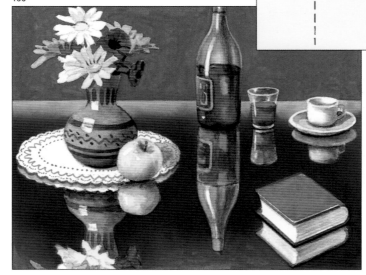

在圖 192，藉由連接到 DVP 的線 C 我們確定反照在鏡子裡的房間深度；還有依據從基線上的點 D 和 E 所引出的對角線 F 和 G，我們可以確定門的位置和寬度。

在圖 193，最後我們重複相同的過程以描繪反射在鏡子裡右邊的門；此外在基線上指出點 H, I, J, K，並透過對角線 L, M, N, O 以便標出圖畫和左邊家具的位置。這個描繪過程在處理鏡中的反照映像時被再次重複，其目的是為了標出反照的圖畫和家具的位置。

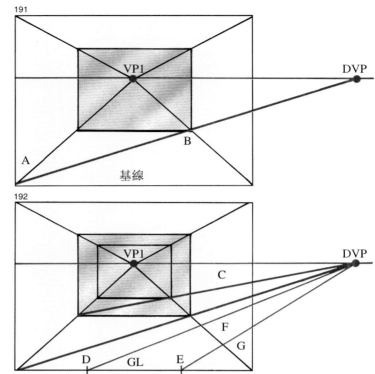

圖 191 至 193. 請讀內文部分和附圖解析以了解描繪反照在鏡子裡的房間的過程。

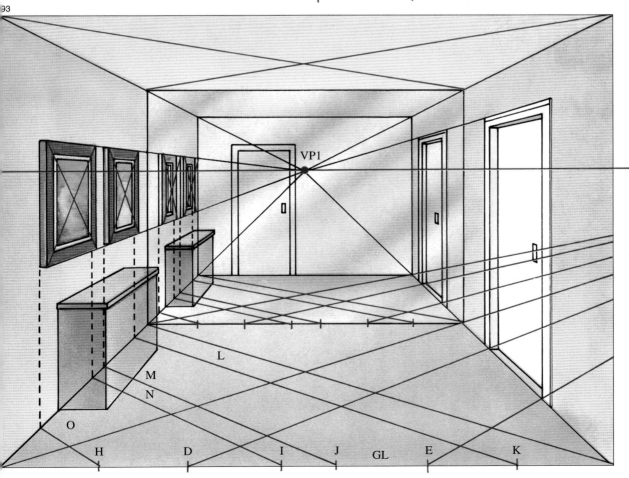

# 客廳的平行透視圖

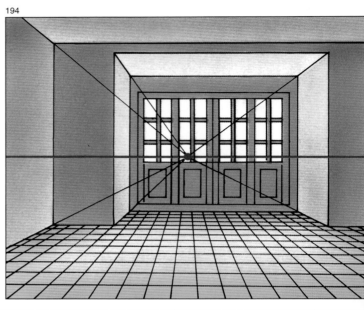

194

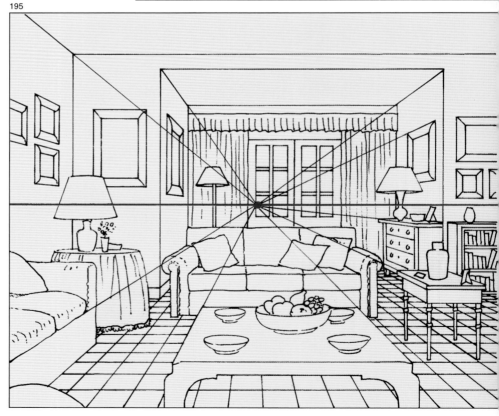

195

圖 194 至 196. 這裡有一個平行透視法的例子，我要求你能完成它，就當作是你把從第 1 頁到這頁為止所有學過的部分做一個總結。我的建議是描繪你家的客廳或是飯廳，也就是說，要以寫生方式來進行；或者你也可以畫一個朋友或親戚的家。而最後如不能找到像圖 196 所示有相同特徵的參考圖形，那麼可以刪掉或添加你認為合適的要素以符合這裡所提到的建議。

在這兩頁及接著的另兩頁我將提供完整的平行和成角透視圖的練習。

所要討論的是你可以描繪自己或親戚家中有類似圖片中擺設的房間。所謂的「某種程度的類似」並不是指它要有英國式裝潢的外觀——或許就像我在圖中所描繪的樣子——，而是它必須具備有桌子、沙發、畫、書架、門、窗戶或是陽臺、窗簾等等，這樣就有足夠的要素和結構能讓你有機會練習所有透視法的基本形狀，並且把它們應用到器具、家具和工具的繪畫上。

可是萬一所要描繪的房間沒有很好的裝潢，那也沒有關係。問題是你要以自然寫生方式來畫房間的平行透視圖，構造牆、窗戶或陽臺、馬賽克以及光線的方向。根據你在圖 194 中所看到的，這是我自己完成的，而且也是我要建議你的：首先畫一個空房間，要包括馬賽克圖案，有了這個馬賽克你可得到一個方格子圖，如同阿貝提和畢也洛的做法，這個方格子圖允許你標出家具的位置並使其成比例，接下來就是描繪出所有在你面前或你想像得到的東西（圖 195 和 196），而這種想像、創造家具，器具和器皿等等也是練習的一部分。

196

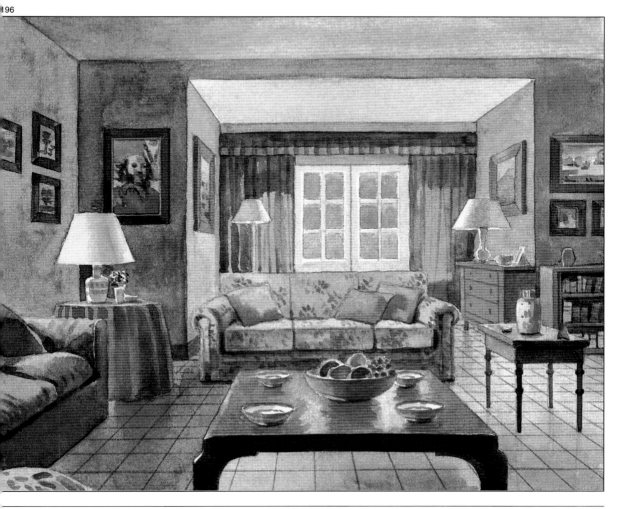

# 廚房的成角透視圖

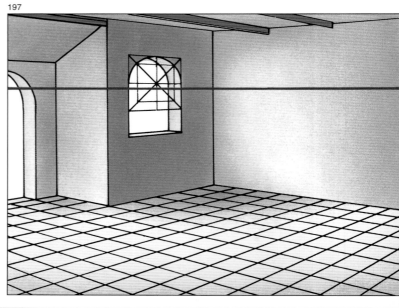

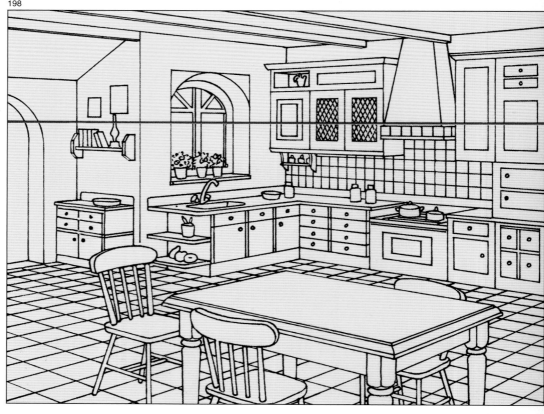

更困難嗎？是或不是由你決定，容我解釋：

假如在你家或是你知道某個親戚或朋友家中有個與圖所示特徵類似的廚房，你可以用寫生方式將它描繪下來，並且也可改變或採用原來的形狀，就像在前頁我們提到畫客廳平行透視圖時所討論過的一樣。

如果這個選擇很困難，你可以參考圖199來描繪你的廚房。要不然你也可以根據圖197的房間，想像畫出個不一樣的廚房，不要太簡陋，抽屜少一點，白色家具和無裝飾的鑲板等等；而這第二

種選擇如果也不適合，你可以複製圖199出現的廚房。這也是個有趣且實用的練習，因為你必須估計體積和比例，並且還要描繪透視圖彷彿是寫生一般。無論如何，在這個練習中還有消失點在圖畫之外的問題，關於這點我們將在下頁中討論。

不管你的選擇是什麼，我建議你在較大尺寸的畫紙上作畫，例如，240公釐×195公釐。

你可以證明這個練習並不難，只要注意它的結構是以正方形和立方體透視圖為基礎。

圖197至199。儘管改變了家具的風格，還是可以複製這張圖，這裡有一個可做為成角透視圖習作的完美廚房。這並不難，因為所涉及的是立方體或矩形稜柱體之成角透視圖的問題，是你到現在為止已經完全認識及掌握的。

199

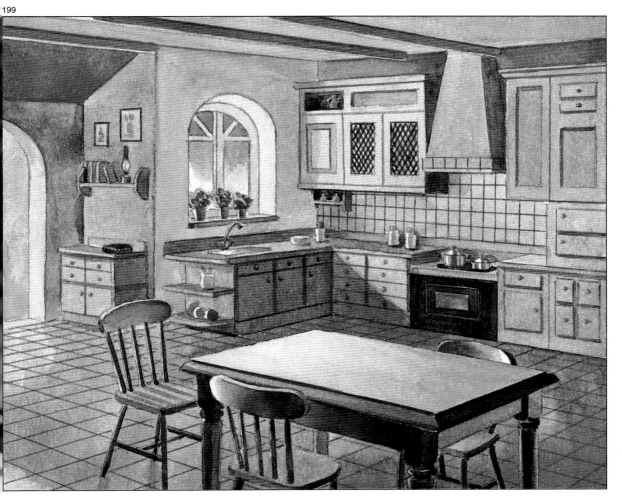

# 消失點在圖畫之外

你在做前頁的兩個練習時，這種情形可能會發生，另外你在做城市風景的繪畫寫生，而只有一個小尺寸的活頁夾放在膝上時這種情況也會發生。那麼該如何在透視圖上描繪家具、牆、門、窗戶……等線條的正確斜度？換個方式來說，當消失點位在圖畫之外時，你該怎麼做？解決方法其實很容易。首先設想你已經開始作畫並解決了取景問題，同時算出尺寸和比例，而且也目測出所要畫的主題結構，現在所缺的只是在處理透視圖上主題的線條和形狀的搭配而已（並且證明只要畫家能以目測描繪結構，那麼他就可以解決所有的透視法難題）。當涉及平行透視法（圖 200）時，解決方法首先在於確立或描繪從上面和下面來限定模型所有形狀的消失線（圖 201 A，B），並且選擇稜線或最合適的垂直線 (C)；然後畫圖畫外的第二條垂直線 (D)，再分別將這條垂直線以及前面那條線平均分割成九個線段，接著只要將這兩條垂直線的分割點連接起來，就可以獲得能正確建立透視圖線條及形狀傾斜度的導引線，即使消失點不在圖畫之內（圖 202）。

200
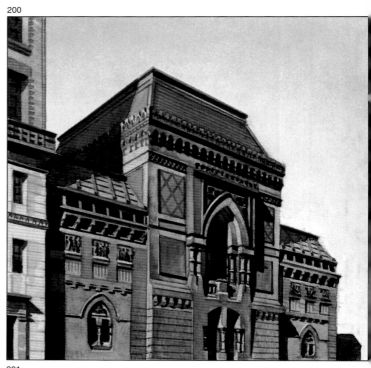

201
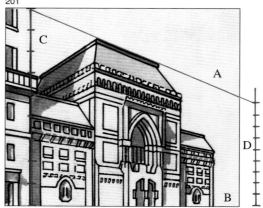

202
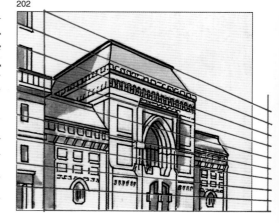

圖 200. 法蘭克・佛奈斯 (Frank Furnes)，《藝術學院》(*Academia de Bellas Artes*)，費城 (Philadelphia)。十九世紀美國最有名的建築物之一。

圖 201 和 202. 在平行透視圖中畫消失線 A 和 B，並在圖畫的兩邊各畫一條垂直線（圖 201），並且將這兩條垂直線分割成十等分以便獲得導引線（圖 202）。

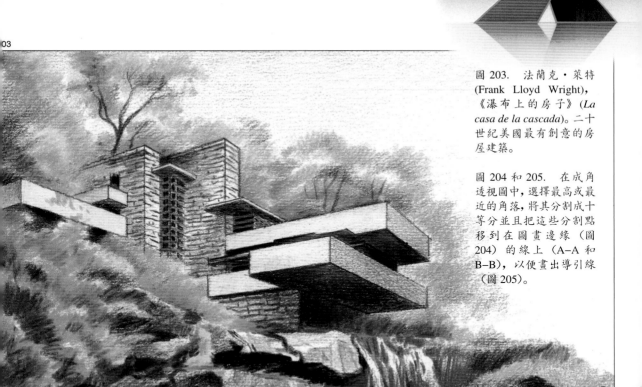

圖 203. 法蘭克·萊特 (Frank Lloyd Wright)，《瀑布上的房子》(*La casa de la cascada*)。二十世紀美國最有創意的房屋建築。

圖 204 和 205. 在成角透視圖中，選擇最高或最近的角落，將其分割成十等分並且把這些分割點移到在圖畫邊緣（圖 204）的線上（A-A 和 B-B），以便畫出導引線（圖 205）。

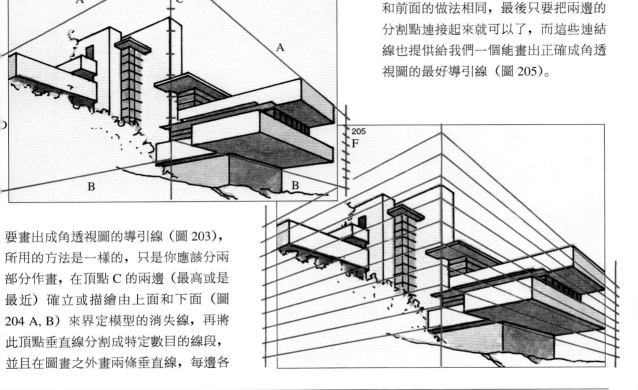

一條 (D, F)，同時也要把這兩條垂直線分割成九個相同的線段（圖 204）。

和前面的做法相同，最後只要把兩邊的分割點連接起來就可以了，而這些連結線也提供給我們一個能畫出正確成角透視圖的最好導引線（圖 205）。

要畫出成角透視圖的導引線（圖 203），所用的方法是一樣的，只是你應該分兩部分作畫，在頂點 C 的兩邊（最高或是最近）確立或描繪由上面和下面（圖 204 A, B）來界定模型的消失線，再將此頂點垂直線分割成特定數目的線段，並且在圖畫之外畫兩條垂直線，每邊各

最後這一章還剩下兩個非常重要的主題。第一是有關人物透視圖，這類透視圖取決於一些要素，例如人體的圓柱形狀或與肢體及形狀二重性有關的解剖形狀。第二個主題涉及了陰影的透視法，根據照明是自然或是人工的，會有不同的投影方式以及特別的消失點，和正常消失點結合之光線和陰影的消失點確定了陰影形狀的透視圖。

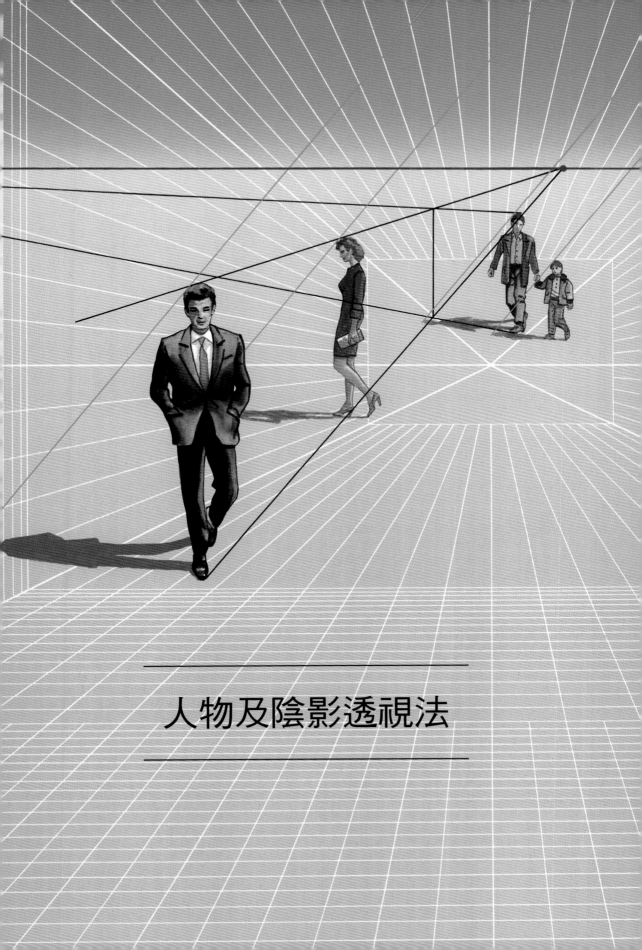

人物及陰影透視法

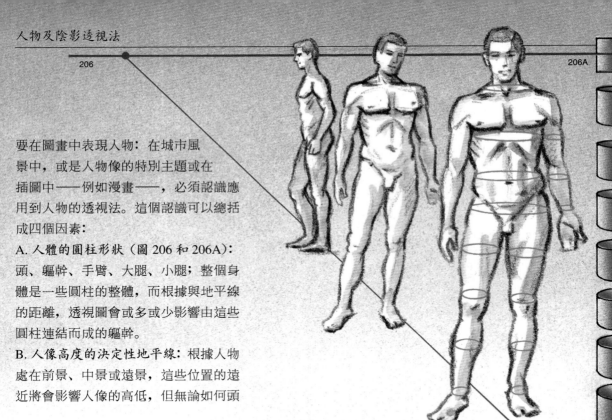

要在圖畫中表現人物：在城市風
景中，或是人物像的特別主題或在
插圖中——例如漫畫——，必須認識應
用到人物的透視法。這個認識可以總括
成四個因素：

A.人體的圓柱形狀（圖 206 和 206A）：
頭、軀幹、手臂、大腿、小腿；整個身
體是一些圓柱的整體，而根據與地平線
的距離，透視圖會或多或少影響由這些
圓柱連結而成的軀幹。

B.人像高度的決定性地平線：根據人物
處在前景、中景或遠景，這些位置的遠
近將會影響人像的高低，但無論如何頭

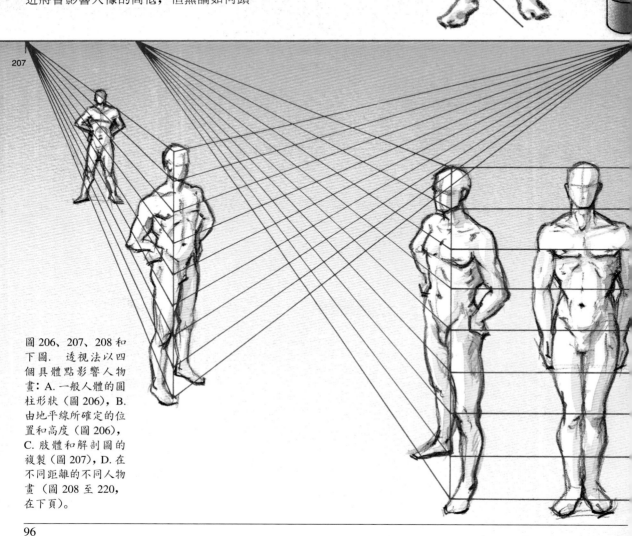

圖 206、207、208 和
下圖．透視法以四
個具體點影響人物
畫：A.一般人體的圓
柱形狀（圖 206），B.
由地平線所確定的位
置和高度（圖 206），
C.肢體和解剖圖的
複製（圖 207），D.在
不同距離的不同人物
畫（圖 208 至 220，
在下頁）。

# 人物透視圖

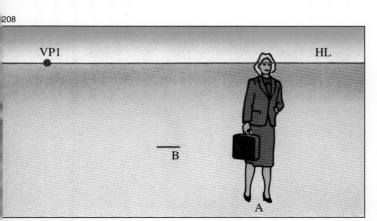

208

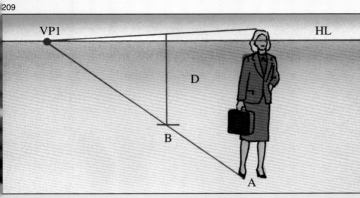

209

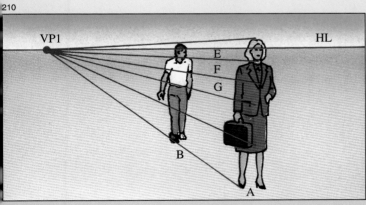

210

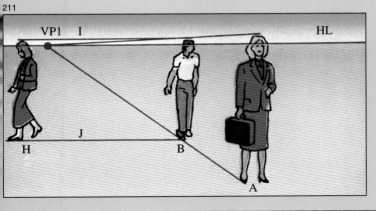

211

永遠保持在與地平線相同的高度（圖 206）。當然，只要我們平視前方，地平線永遠處在與眼睛等高處……。

C. 身體解剖形狀和透視圖（圖 207）：觀察人物截面圖時，會產生影響肩膀、胸部、手肘、臀部、膝蓋、腳等成直線的透視效果。

D. 處在不同距離的不同人物表現（圖 208 和以下的圖）：依據一系列規則，以便能夠精準的描繪。

我們現在就要來討論這些規則，並且逐步闡明在圖畫之內標出不同的人物位置，同時還要維持相稱關係還有成比例透視圖的問題。

圖 208：首先畫一條地平線 (HL) 和消失點 (VP1)，並且在前景中標出第一個人物 A；然後指出描繪第二人物的位置，並以 B 標出這個位置。

圖 209：從 A 畫一條通過 B 到消失點 VP1 的斜線；而另一條斜線則連接第一人物的頭到 VP1，最後自先前那點 B 描繪垂直線 D。

圖 210：前面的垂直線 D 給了我們第二人物 B 的高度，其比例由斜線 E, F, G 等所確定，並與第一人物 A 的頸部、胸部、腰部等相吻合。

圖 211：現在我們可以考慮在與前面 B 同樣高度處標出另一個人物 H 的位置；要得到 H 的高度，只要畫出地平線 I, J，就可確定這第三人物的高度和比例。

# 人物透視圖

圖212：現在開始畫第四個人物E，幾乎與人物A同高……但要稍微傾向前景的位置。在與其他人物的相關性上，這第四個人物應有什麼樣的高度和比例呢？注意：從E畫一條對角線到位在地平線上的任何一點，以這個例子來說是到右邊的VP2。

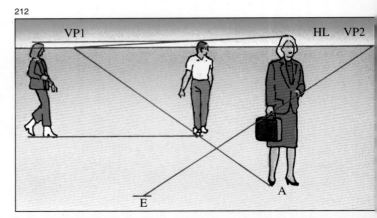

圖213：在這裡以K指出的前面那條對角線，並允許你得到點L，從這點你可以向上引出一條垂直線M並得到點N。

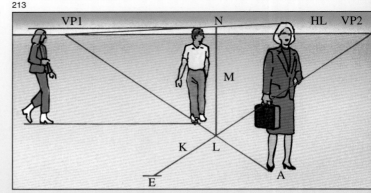

圖214：現在把VP2和N連接起來並延長至O，這樣可獲得想要的高度P（要建立這最後一個人物的比例，只要把在第一人物A中所得到的比例做投影即可）。

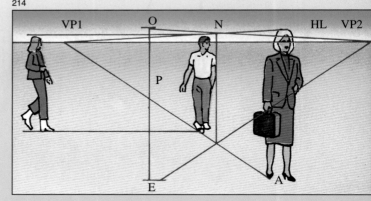

圖215、216和217：問題已經解決了。接著請在下頁的圖216和217看透視法的相同公式，但這次應用到有低地平線的圖和有高地平線的圖。

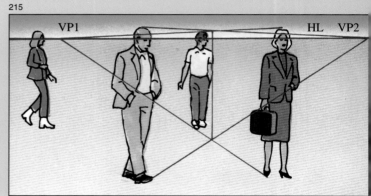

216

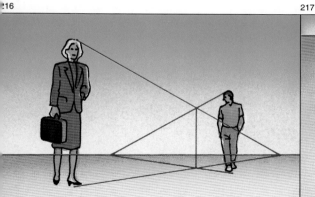

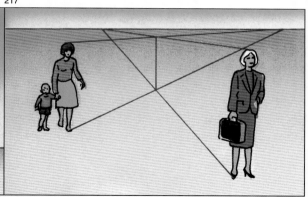

218

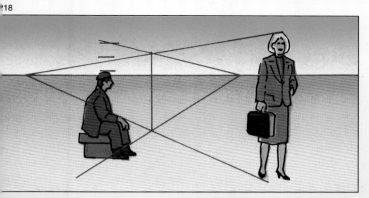

圖 218：要畫這位女士或是坐著的人，我們必須將人像的正常高度分割成八個相等空間——理想人體的標準要與八個頭的高度相等——，而關於坐著的人物我們畫出六段空間出來。如果要標出一個小孩的位置，高度應該根據年齡有四到六個空間。

219

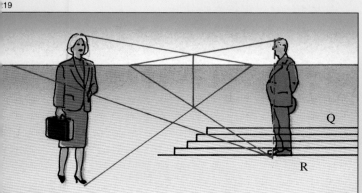

圖 219：當人物位在較高平面 Q 時，你要想像他和其他的人物 R 在同一個平面上，也就是說在正常的地面上，然後用前面解釋過的人物畫法來繪製透視圖。因此……

20

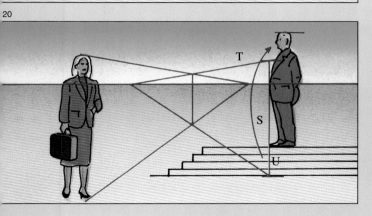

圖 220：……因此你就可以得到垂直線 S，然後把距離 U 加到頂端 T 上，這樣就得到這個人物的高度，而這個人物可以是女人、男人或小孩，不管是高還是矮，把他標在最高平面處。如同你看到的，首先把人像從基座上拿下來以便估計高度，然後再將他放上去並安置在正確的透視圖中。

# 自然照明的陰影透視法

221

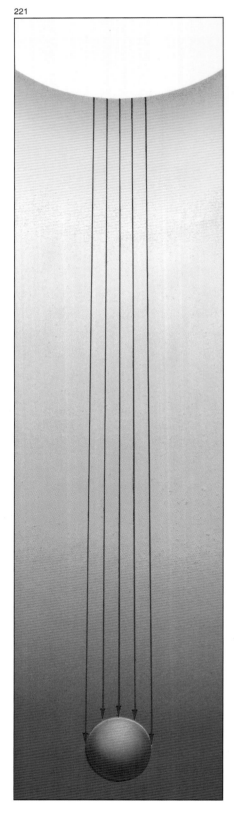

222

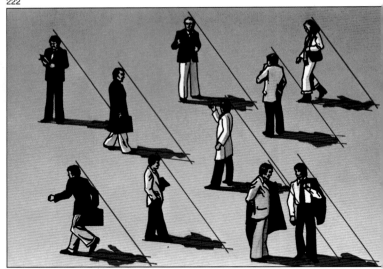

如你所知，光線是以直線輻射方向傳播。但是太陽比起地球是無限大的，而且位在距離地球億萬公里遠處。那巨大的體積和遙遠的距離實際上已消滅了輻射方向的傳播，因此可以確定的說

**自然照明是以平行方向傳播**

這個自然照明的特質帶給我們另一個結果（圖 221）：

**由自然照明投射所產生的陰影實際上是缺乏透視圖的（圖 222）**

這是有邏輯可循的，不是嗎？當然是，因為陰影只是投影在平面上的一個黑點，沒有身體（圖 221）。

好，那麼由太陽的自然光線投影所得的陰影可以投射向一邊、向前或向後、也可以是短的或長的，甚至於也可以消失，則是根據太陽出現在一邊、前面或後面、在清晨或在正午 12 點而定。觀察在次頁的人像，在自然照明的投影下，不同的方向和體積會形成不同的陰影。

圖 221 和 222. 在太陽和地球之間的遙遠距離使太陽光線以平行方向傳播。這樣的結果是當我們從高處看物體時，陰影會以平行方向被投射出來。

# 自然照明: 平行投影

圖 223 至 228. 自然照明以平行方向投射,但根據太陽的位置是更高或更低,陰影的形狀也會或多或少被拉長。

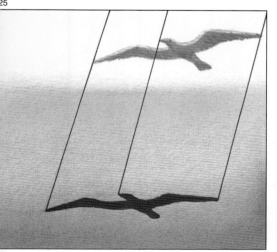

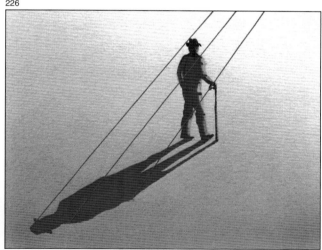

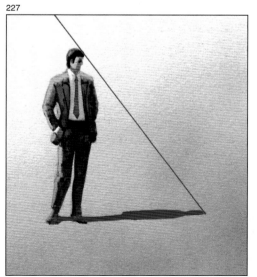

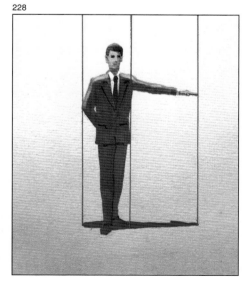

# 陰影消失點 (SVP) 和……

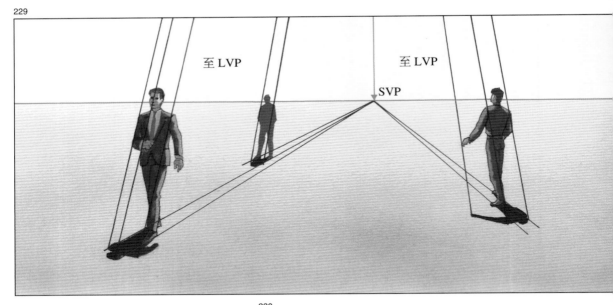

229

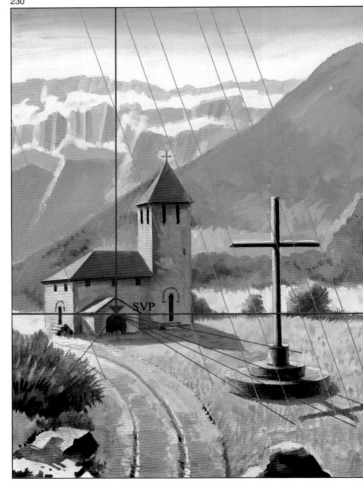

230

繼續前面所述：事實上由自然照明投射所產生的陰影並沒有透視圖，但……
當我們踏在地面的同時，所有的物體包括投射的陰影都受水平線和透視圖效果的支配，在這種情形下是屬於單一平行透視法，因為太陽光線是平行的。要記得太陽照亮地球面的一半（圖 221），這個龐大面積的透視中心必須被標在地平線上。因此我們有消失點：

　　陰影消失點或 SVP，還有照明角
　　度的消失點或 LVP

（我們稱照明角度 LVP〔光消失點〕是因為它和太陽光線的直接關係。人工照明時，我們看到的光點就是燈泡，而這裡所指的則是太陽。）我們有兩個公式或方法：

　　1. 逆光照明或太陽在人或景物
　　　之後（圖 229 和 230）
　　2. 正面照明或太陽在人或景物
　　　之前（圖 231 和 232）

# ……光消失點 (LVP)

31

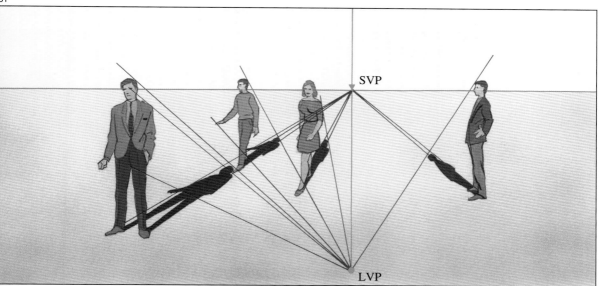

請觀察並比較差別：在逆光照明中太陽光實際上是以平行方向到達模型的，同時 SVP（陰影消失點）則確定陰影的長度和形狀（圖 229 和 230）。在正面照明中 SVP 跟著地平線的高度而且剛好與我們的視點配合，同時 LVP 正好位於 SVP 之下的地面上，因此也能確定陰影的長度和形狀（圖 231 和 232）。

232

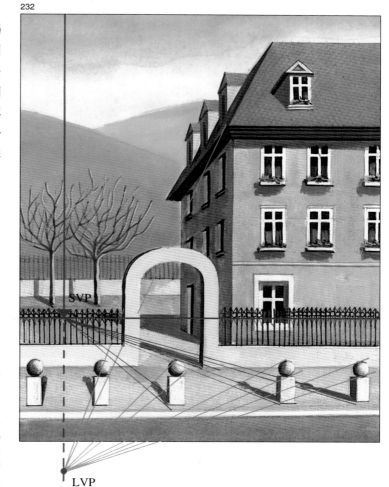

圖 231 和 232. 藉由正面或側正面照明，當太陽在我們前面，陰影消失點 (SVP) 跟著在地平線上，但光消失點 (LVP) 位在水平線之下，如同你在這些圖片中可看到的。

圖 229 和 230. 當太陽位在我們之後而且我們看到逆光物體時，陰影消失點 (SVP) 就是太陽本身，它在我們之前的地平線上。

# 人工照明的陰影透視法

233

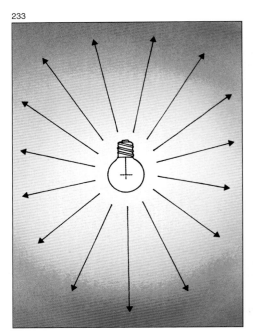

234

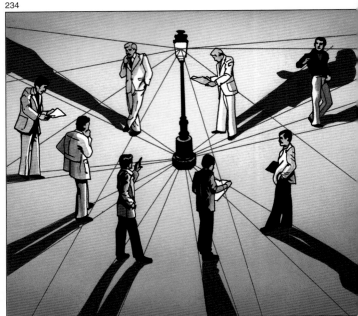

235

人工照明所需要的元素一樣也應用了 LVP 和 SVP，也就是光消失點和陰影消失點；它的獨特性是：

**人工照明以直線和輻射方式傳播**

此外還有與 LVP 和 SVP 位置相關的其他變數。請看附圖以確定這些知識：圖 233，我們以圖解方法證明人工照明如何以輻射方式傳播，這意味著陰影也是以輻射方式投射（圖 234）。最後，圖 235 證明了 LVP（光消失點）位於光線本身之上，而且 SVP（陰影消失點）並不像自然照明的情形一樣落在地平線之上，而是在地面上，也就是剛好在光點之下。位置？好，我們將練習這些描繪方法。我們可以在人工照明的房間裡畫一個立方體和它投射的陰影，但是我們要分開來畫立方體：首先描繪後面和它的陰影，然後是左邊的側面還有它的陰影，而最後則畫出一個完整的立方體。好了，我們不要再多說了。

圖 236：如同你可以從圖中說明文字看到的「至 VP1」和「至 VP2」（到消失點 1 和 2），我畫了房間的成角透視圖。而且在燈泡處確立了 LVP（光消失點）；然後我以透視法畫一個立方體後面的正

圖 233 至 235. 人工照明以輻射方式傳播；光消失點 (LVP) 位於同一盞燈或光源之上，而陰影消失點 (SVP) 則處在 LVP 的下方位置。

# 成角透視圖中立方體陰影的形成

方形，並從燈泡（或 LVP）描繪線條或「光線」A 和 B，當這兩條線通過正方形頂點 C 和 D 時，我們可得到立方體後面由投射所得陰影的大約形狀。我所指大約的原因是為了要得到正確的形狀，我們必須要確定 SVP 或陰影的消失點。

圖 237：就在立方體另一個側面的右邊，而且在剛好位於光的消失點（LVP）下方的地面上。為了要在地面上找到這點的正確位置，你只要進行以下的步驟：首先從 LVP 畫一條連接到地面的垂直線──你看到了嗎？

──接著以透視法投射光點（或 LVP）的位置，這很容易得到，只要從燈泡懸掛點到天花板和牆壁 (a′) 的頂點畫一條透視線就可以了（以此例來說是到 VP2），然後繼續從頂點 (a′) 描繪一條連結牆壁和地板交接頂點 (b′) 的垂直線，並且引出另一條透視線（從 b′ 到 VP2）；這樣一來你就可以標出 SVP 的位置了。現在從 SVP 將畫線條（C 和 D）交正方形的兩個頂點（E 和 F），接著再將這兩條線延長至與「光線」A 和 B 相交為止，於是我們就知道陰影的寬度和長度，以及它的正確形狀了。

圖 238：現在我已完成了立方體以及其陰影的描繪工作，所有程序也已完整解釋過了。但是請注意一個細節，就是要描繪立方體彷彿它是透明一般以便獲得點 C：為了能透過點 B 的輔助以確定立方體陰影的形狀，這一點是必要的；自然地，立方體以透視圖呈現而且它的稜線向 VP1 和 VP2 消失，還有陰影的界限 (G) 也一樣。

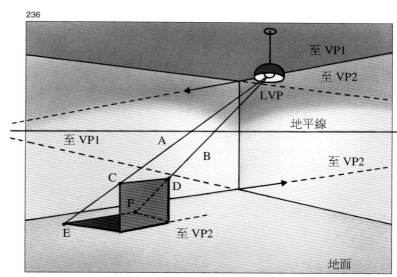

236

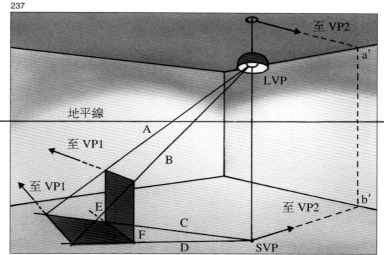

237

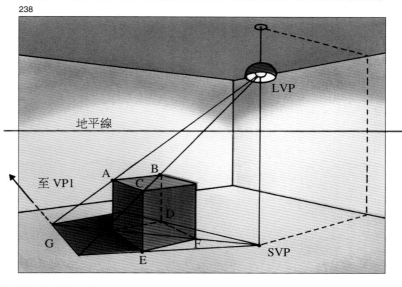

238

# 人工照明之陰影透視圖範例

239

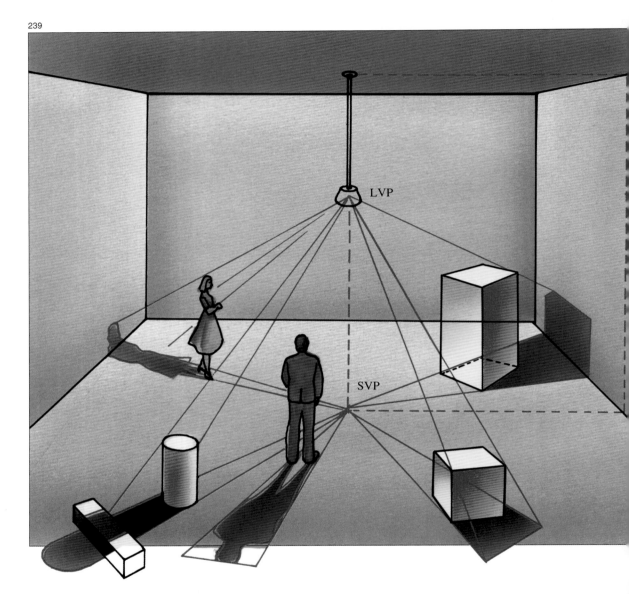

延伸關於人工照明之陰影透視圖的講解，在這兩頁中你可看到基本的人物和形狀的範例。請仔細研讀這些圖像的說明。請觀察圖 239 中有關人工照明之陰影透視圖的一般設計圖。請注意女性形體和平行六面體的陰影投射在地板上並延續到牆上，這裡出現了在兩個平面上投影的典型問題；與此同時，圓柱的陰影被橫向拉長的矩形稜柱體所打斷。

在下頁的圖像裡，消失點的連接（LVP和 SVP）解決了每個物體陰影的透視投影。例如在立方體陰影的特殊形狀中（圖240），如果沒有了消失點以及在前頁解釋過的規則，這個陰影是很難表現出來的。在圖 242 的平行六面體中，觀察投射在牆上的陰影頂端的特殊形狀，如果沒有來自光線消失點 (LVP) 的輔助也是很難描繪出來的。我們現在就來研究

圖 239. 請看在此圖中人工照明之陰影透視圖概括的範例。

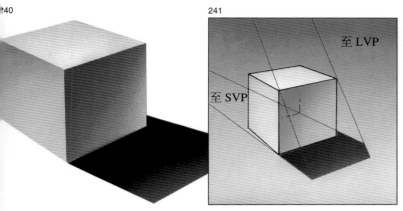

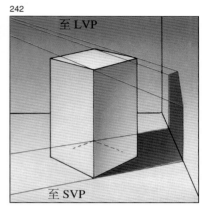

觀察基本形狀以便解決一個球面或一個圓柱陰暗的側面（圖 243 和 244）。要考慮到的問題僅限於如何把圓放入正方形內，並將此正方形投射到地板上而且用適合的透視法畫內切正方形模型的陰影。記著這個公式可應用到頭部的陰影透視圖描繪上，以及大體上的任何模型，或彎曲或不規則狀，都可以採用這個公式。

不妨試著在不同的方位描繪一個立方體、矩形稜柱體、圓柱以及它們相應的陰影。這將是一個完整的練習，因為它有助於你記住到此為止所讀過的有關一般透視圖，特別是陰影透視圖的畫法。

圖 240 至 244. 要以寫實方式描繪由人工照明反射所得的陰影，只要看模型就可以了；如果要憑記憶畫下類似的圖像，那麼就必須記住在前頁解釋過的公式。而且要練習畫在不同方位的基本形狀，然後想像光源的位置以及解決陰影透視圖。

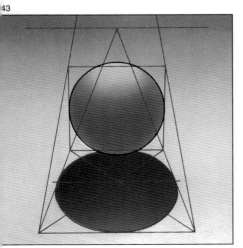

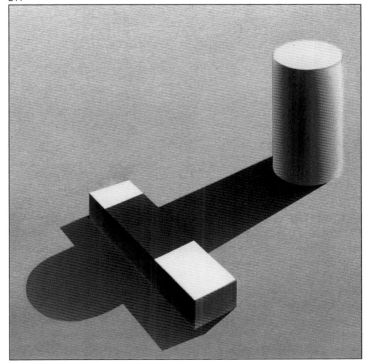

# 透視法和氣氛影響

透視法和氣氛影響是表現在自然界、在街上或在風景中或在海岸，並且以逆光呈現，為這類太陽光或距離所凸顯出的霧，也是達文西首先提到的空氣透視法的效果：

「你應該要以清楚且精確的方式完成近景；中景要以同樣但較朦朧、較混濁，換句話說，是用比較不精確的方式來處理，如此延續下去；而根據距離拉遠，輪廓必須更不明顯，成員、形狀和顏色也要漸漸消失。」

一切盡在景致之中。必須模仿，但要強調並凸顯透視法所要表現的三度空間的效果。

245

246

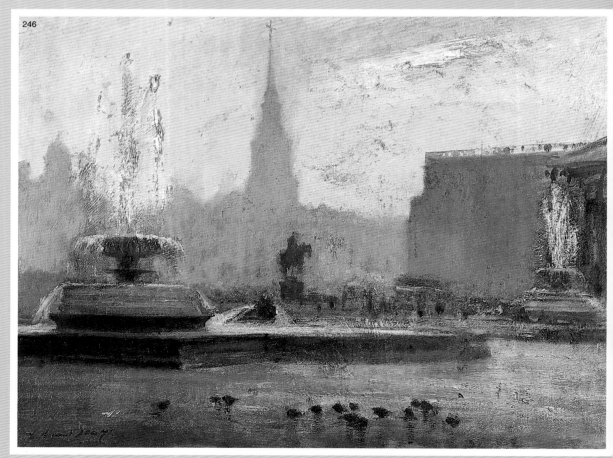

247

圖 245 至 248. 這裡有幾張達文西所稱空氣透視法的範例，它強調景深的效果。上面：《里巴達》(Ripalda)（義大利）和《貝爾葉》(Bellver)（西班牙），荷西·帕拉蒙。下面：《特拉法加廣場噴泉》(The Fountains, Trafalgar Square)，愛德華·席格 (Edward Seago)，和《藍色早晨》(Mañana azul)，喬治·貝洛斯 (George Bellows)，華盛頓國家畫廊。

248

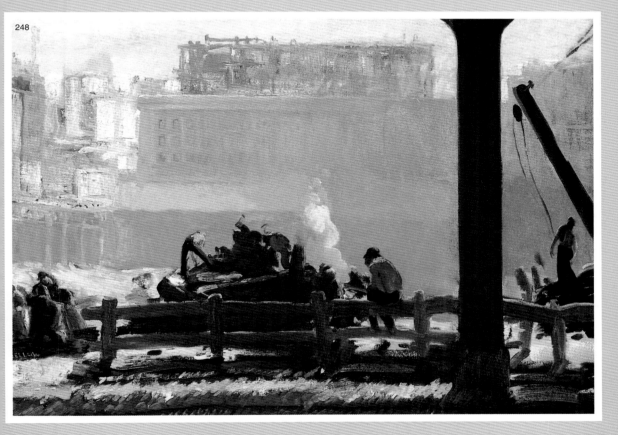

# 名畫欣賞

這裡有四個各具代表性的主題範例，分別由四位畫家所完成，他們以目測解決這四幅畫的透視法，憑感覺、抬起手、不用尺也不用直角尺，沒有導引線，也沒有畫面，只是很簡單地描繪模型所表達的東西，但是他們擁有所有透視法則理論與實際的知識。

四個範例，四幅畫：

室內油畫作品，由西班牙畫家杜蘭坎培斯 (Durancamps) 所畫《開著的窗戶》(*La fenêtre ouverte*)。畫中兩點消失點的成角透視圖非常明顯，且作了妥當的處理。戶外水彩風景畫，英國畫家葉得利 (Yardley) 的《公益比賽》(*The benefit match*)。這幅風景畫捕捉了板球比賽的氣氛，不僅表現了非凡的技巧和自信，更體現出由向前、中和遠景底部消失所確定的透視法效果。靜物畫，《水晶、銅和陶器》(*Cristal, cobre y cerámica*) 是我自己所完成的油畫作品，畫中除了呈現

「玻璃和銅的顏色」，也有關於圓和圓柱透視圖的處理方法。

以人物像為主題的畫作，以壓克力顏料畫成——《克里斯托佛·埃斯伍德和唐·班查迪》(*Christopher Ischerwood, and Don Bachardy*)，是英國著名畫家霍克尼 (Hockney) 的作品。這幅經研究過的構圖相當新穎，其中顏色和透視法是圖畫的兩個基本要素。

249

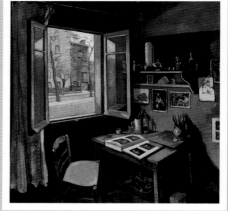

圖 249 和 250. 這可能是某個畫家的畫室，它是由西班牙畫家杜蘭坎培斯畫的油畫，以成角透視圖呈現，題目是《開著的窗戶》，私人收藏。還有一幅戶外水彩畫，由英國畫家葉得利完成，標題《公益比賽》，這是平行透視法的完美範例。

250

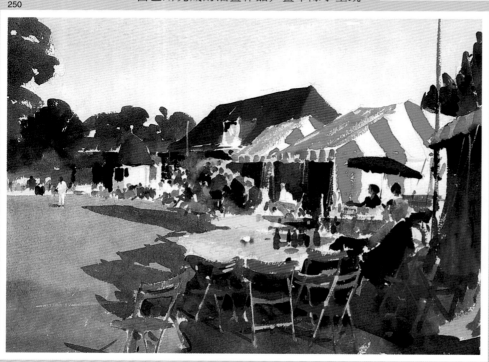

251

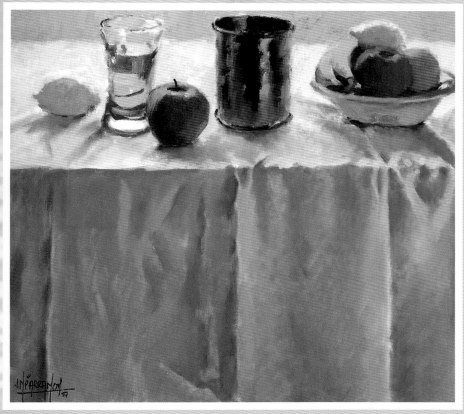

圖 251 和 252. 筆者的
靜物畫作品,《水晶、銅
和陶器》, 油畫。而在下
面有一幅非常好的畫作,
同時也是平行透視法範
例, 由著名的霍克尼完
成, 標題《克里斯托佛·
埃斯伍德和唐·班查
迪》, 私人收藏。

252

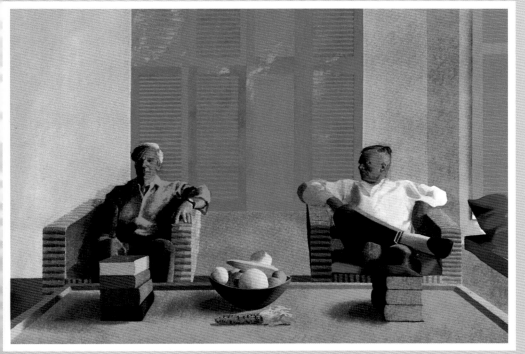

Perspectiva Para Artistas by
José M. Parramón
©PARRAMÓN EDICIONES, S.A. Barcelona, España
World rights reserved
©SAN MIN BOOK CO., LTD. Taipei, Taiwan

# 揮灑彩筆，不再是遙不可及的夢！

# 普羅藝術叢書

## 繪畫入門系列

 素描
 水彩
 油畫
 粉彩畫
 色鉛筆
 壓克力

 炭筆與炭精筆
 彩色墨水
 構圖與透視
 花畫
 風景畫
 水景畫

 靜物畫
 不透明水彩
 麥克筆

本套叢書提供了初學繪畫的必備知識，從材料的準備、保養到基本技巧的運用，透過實例圖片與淺白的文字解說，讓初學繪畫的您能輕鬆優游於繪畫的天地中。

# 拿起彩筆，創作一點都不難！

# 普羅藝術叢書

## 畫藝百科系列

本套叢書詳解各種繪畫技法的運用，並以圖解的方式指導您完成各項技法的學習，讓您毫無障礙進階學習各項繪畫的方法，享受創作過程中的樂趣。

解答您學畫過程中所有難題，讓您畫藝更上一層樓！

# 普羅藝術叢書
## 畫藝大全系列

「畫藝大全」是一套完善的繪畫教學叢書，除了一般技法的練習與指導外，更詳細說明各種媒材與題材的沿革和發展，讓您在學習繪畫技巧之外，能更了解各種媒材與題材的意義。

色　彩　　肖像畫
油　　畫　　粉彩畫
素　描　　風景畫
透　　視
噴　　畫
構　　圖
人體畫
水彩畫

全系列精裝彩印，內容實用生動

翻譯名家精譯，專業畫家校訂

是國內最佳的藝術創作指南

# 設計圖法（增訂二版）

■ 林振陽／著

本書計分為十章，一～二章屬於概論及繪圖基本知識；第三章為設計圖法之分類與概說；第四章為正投影圖；第五章為立體正投影法；第六章為斜投影圖；第七章為透視圖；第八章為展開圖；第九章為電腦繪圖；第十章為其他圖法。為了充分訓練、培養設計者的識圖、繪圖及表達溝通的能力，本書各章均屬於重點章節，並無軒輊之分，而各章之圖示解說例證皆盡以日常生活中之產品為主，力求生動、生活化；學習者並可自行參照各章繪圖技巧，練習日常生活常用之產品的繪圖表現，以求熟練。

國家圖書館出版品預行編目資料

透視／José M. Parramón著;吳欣潔譯;林昌德校訂.
－－二版一刷.－－臺北市: 三民, 2016
　　面;　　公分－－(畫藝百科)

ISBN 978–957–14–2643–3　 (精裝)
　1.透視(藝術)

947.13

# ©　透　視

| | |
|---|---|
| 著 作 人 | José M. Parramón |
| 譯　 者 | 吳欣潔 |
| 校 訂 者 | 林昌德 |
| 發 行 人 | 劉振強 |
| 著作財產權人 | 三民書局股份有限公司 |
| 發 行 所 | 三民書局股份有限公司 |
| | 地址　臺北市復興北路386號 |
| | 電話　(02)25006600 |
| | 郵撥帳號　0009998–5 |
| 門 市 部 | (復北店) 臺北市復興北路386號 |
| | (重南店) 臺北市重慶南路一段61號 |
| 出版日期 | 初版一刷　1997年9月 |
| | 二版一刷　2016年11月 |
| 編　 號 | S 940581 |

行政院新聞局登記證局版臺業字第○二○○號

有著作權·不准侵害

ISBN　978-957-14-2643-3　 (精裝)

http://www.sanmin.com.tw　三民網路書店